国·画·技·法·入·门

花草鱼虫皆有灵

小雨 —— 著

长江出版传媒 湖北美术出版社

写在前面

今夜偏知春气暖，
虫声新透绿窗纱。

——[唐]刘方平《月夜》

大家好！我是小雨，很高兴与大家分享自己的绘画过程和经验，希望这本书对国画刚入门的新手们能有所帮助。

起初，出版社的编辑老师向我约稿时，我的内心比较忐忑。虽然我画过很多年国画，但是从未有过编写教程的经验。在我看来，这是一件比创作还要困难的事，在编辑的鼓励下，我接受了这次约稿。我很乐意将这些年来的绘画经验和技巧分享给更多的人，跟大家一起进步。

国画需要用心去画，特别是刚入门的新手们，需要不断加强结构的学习，勤快地下笔，就会越来越熟练，越来越有成就感。另外，有一定基础的人，在学习的过程中，可以举一反三，创作的时候可以适当抒发个人情感，享受这个绘画过程。学习国画时，很多人会问：我学多久才能画到这种水平？我从小就喜欢画画，从幼儿园开始就喜欢拿笔涂鸦了，但真正接触国画是在大学期间，算起步比较晚。

在抖音和小红书上，每当有朋友问我，国画可以自学吗，我都会坚定地说：可以，我一开始就是自学的！学习国画是无法一蹴而就的，需要在不断的绘画练习中体会，勤于下笔，才会有收获。

最后特别感谢编辑的鼓励，还有一直默默关注、支持我的朋友们，谢谢你们！

——小雨

目录

快速入门

笔

毛笔

国画用笔，比较讲究，虽然都是毛笔，但是种类很多。好的毛笔不在于笔杆如何华丽，而在于笔头所用的原料与师傅的制笔技术。毛笔，大体分为羊毫、兼毫和狼毫三大类，每一类毛笔又分为大小不同的很多型号。

毛笔按笔头原料可分为：胎毛笔、狼毛笔（狼毫，即黄鼠狼毛）、兔肩紫毫笔（紫毫，即野山兔项背之毫）、鹿毛笔、鸡毛笔、鸭毛笔、羊毛笔（羊毫笔）、猪毛笔（猪鬃笔）、鼠毛笔（鼠须笔）、虎毛笔、黄牛耳毫笔、石獾毫等。

毛笔按笔毛的弹性强弱可分为：软毫（羊毫）、兼毫（中性毛，羊毫兼紫毫、羊毫兼狼毫）、硬毫（狼毫）。对于初学者来说，刚柔并济的兼毫更适合入门，笔性介于软硬毫之间。

个人用笔

◎一品紫毫

以前录制国画视频，最常用的就是一品紫毫（紫兼毫）。紫兼毫笔锋尖锐、笔性偏硬，宜书宜画，回弹性很好。初学者可以选取中号紫兼毫，握起来大小合适，且可以灵活调整出锋大小。

◎揽月

善琏湖笔有一支"揽月"很不错，毛的质感和碗笔很像，蘸水聚锋能力强，储水量大。一般用于刷作品底色和铺水。

◎纯石獾勾线笔

雷洁制笔的纯石獾勾线笔，笔锋比鼠须勾线笔更长，常用于勾勒长线条，出锋控制到极细状态，可以表现花瓣的纹路。

◎兼毫

登保毛笔厂的兼毫，聚锋、回弹性十分出众。其中，极品兼毫和大白云是我画花瓣的主要用笔，鼠须书画笔在画枝干时常用。

◎其他辅助笔

小写意国画的起稿方法不同于工笔画。工笔画起稿时，通常在草稿上定稿，再拓印到宣纸上。那么小写意国画在起稿过程中，用到的工具有哪些呢？

炭条

木炭条适合在宣纸上起稿，因为它的印痕较轻，容易擦掉修改，适合大幅的写意国画，小写意不建议用炭条。

木质铅笔

对作品要求精致的画手，一般会用木质铅笔在 A4 打印纸上画小草稿，再根据想法表现到宣纸上。另外木制铅笔的取用也很方便。

也有部分人功底比较扎实，喜欢直接在宣纸上起稿，起稿时用笔的力度要轻，避免在宣纸上留下明显的铅笔的痕迹。

善琏湖笔——揽月

元清笔庄——一品紫毫（中）

登保毛笔——一品兼毫（中）

登保毛笔——精品加健大白云

登保毛笔——极品兼毫（小）

登保毛笔——精品鼠须书画笔（小）

都瑜笔庄——兰羊毫

雷洁制笔——纯石獾勾线笔（大）

雷洁制笔——纯石獾勾线笔（小）

雷洁制笔——精品勾线笔

马利牌——棉柳木炭条

中华牌——2B 绘图铅笔

得力牌——HB 铅笔

墨

墨在国画中具有独特的地位，按照墨的品种分为油烟墨、松烟墨和漆烟墨。不同风格的国画，所用墨汁品种各不相同。

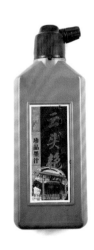

◎一得阁

北京一得阁，是百年老字号，是我从小到大都接触的墨汁品牌。一得阁墨汁性价比很高，色泽纯美，胶度适中，墨迹光亮，四季适用，既省时又省力。云头艳墨汁，贵有贵的道理，墨汁芳香，墨色黑亮，耐水性强。

纸

本书所介绍的国画用纸以半生熟为主，半生熟的书签纸也可选用。作画前需要反复练习，熟悉纸张特性。如果了解各种纸张的性能，那么创作出来的效果也更理想。

◎生宣和仿古半生熟宣纸

大山皮纸是我近一两年发现的，有高强度韧性及质感、纤维细腻可见，而且价格比较亲民。前期买了生宣纸用于视频拍摄，效果不错。后来尝试了半生熟宣，发现更适合刚入门的学员。

◎中国风蜡染宣纸书签

宣纸书签古香古色，书写效果自然古朴。纸性一般是半生半熟，适合软硬笔的书写及各种绘画。在书签上创作，搭配多彩的流苏，是中国风爱好者的不二之选。

◎宣纸镜片软硬卡

宣纸画心和卡纸对接装裱，用于国画创作、写生，出作品的效果好且比较方便。缺点是裱好的宣纸没有透气性，作画时要注意控制水墨。

◎古风团扇

古风团扇为国画创作带来的气氛、情调、趣味，与宣纸截然不同。创作者的工具材料是丰富多彩的，平时买点古风团扇，画点作品也不错。

仿古半生熟宣纸

中国风蜡染宣纸书签

宣纸镜片软硬卡

古风团扇

颜料

◎马利牌

上海马利生产的化学锡管颜料，是我平时接触比较多的、价格相对便宜的国画颜料。马利牌的"高级国画色"比一般的锡管装质量更好一些，一般36色的就够用了。

◎美邦祈富

美邦国画颜料是近几年接触的，用起来和马利牌差不多，但是比普通的马利牌国画颜料更细腻。其特点是软管装，不涨肚，颜料颗粒细腻，色彩艳而不俗。初学者可搭配马利牌国画颜料一起使用效果更佳。

◎姜思序堂

姜思序堂的国画颜料价格很高，属于矿物颜料，需要研磨才能使用。临摹宋画建议选择这类传统颜料，创作工笔画时使用也不错。但对于零基础的学员来说，几乎用不到。

◎日本颜料

国画常用的日本颜料主要是樱花、吉祥这两个牌子。樱花颜料锡管装，色彩延展性佳，不易渗透。吉祥颜彩是用小瓷碟包装的，价格贵，色彩饱和度高，可用于水彩、国画等画种。

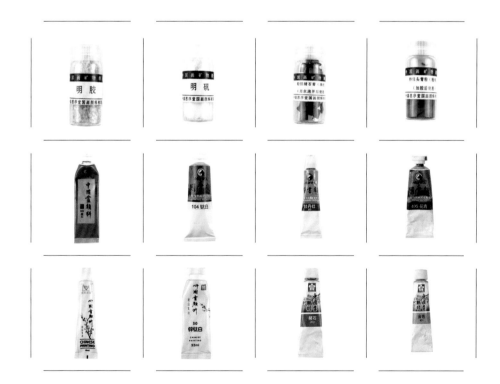

上排：姜思序堂中国画矿物颜料明胶瓶装 5g、明矾瓶装 5g、轻胶赭石膏（块状）瓶装 5g、特级头青粉（粉末）瓶装 5g。
中排：马利牌中国画颜料 684 赭石管装 12ml、104 钛白管装 32ml、393 牡丹红管装 12ml、495 花青管装 32ml。
下排：美邦祈富中国画颜料管装 12ml、50 锌钛白管装 32ml，樱花中国画颜料 12 赭石管装 12ml、51 金色管装 12ml。

其他工具

从左至右由上至下依次为：笔帘、笔洗、美工刀、墨碟、木质笔架、喷壶、书画毛毡、陶瓷镇纸、调色碟、西泠印泥、印章1、印章2

控笔

一、控制笔画的力度与形状

用笔力度不同，表现出来的形状不同。一般用笔力度不宜太重，适当即可。

关于线条，通常不用进行长期单一的练习，在闲暇时练习就可以了。

中锋横线练习

中锋竖线练习

（横竖同理，训练空间分割的能力）

放射线条练习

（对笔尖敏感度、方向感的训练）

弧线练习

（训练控笔、线条流畅度）

提按练习

（训练控笔提按、空间感）

粗细练习

（感受笔毫粗细，慢慢加重用笔）

二、笔锋的表现方法

国画控笔的关键是运笔，初学者运笔时容易手抖，导致线条不理想。不同的运笔呈现出的笔锋是不一样的，这里和大家分享一下不同笔锋的表现方法。

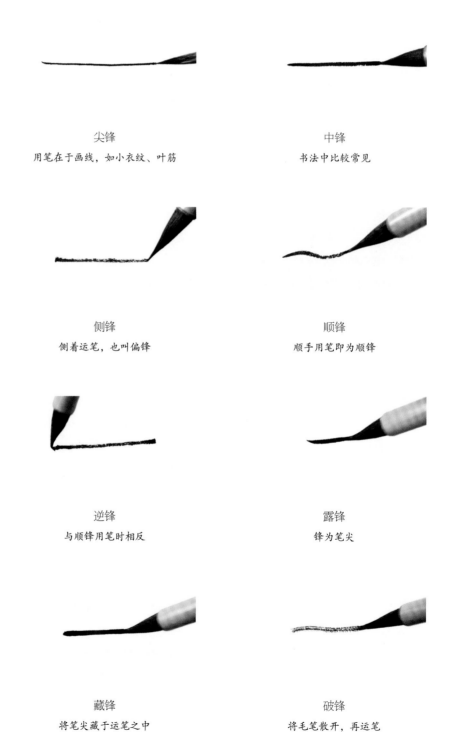

尖锋

用笔在于画线，如小衣纹、叶筋

中锋

书法中比较常见

侧锋

侧着运笔，也叫偏锋

顺锋

顺手用笔即为顺锋

逆锋

与顺锋用笔时相反

露锋

锋为笔尖

藏锋

将笔尖藏于运笔之中

破锋

将毛笔散开，再运笔

三、常用勾线方法

线条是工笔画的灵魂，是中国画笔墨情趣的重要体现。想要画出流畅的线条，要靠自己多加练习。以下是一些常见的勾线方法。

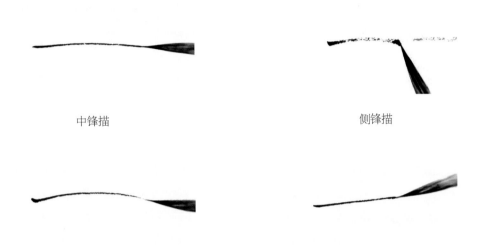

中锋描 侧锋描

钉头鼠尾描 铁丝描

（正锋下笔如钉头，扫笔细长如鼠尾， （用瘦劲的正锋下笔，如以锥划石面，
运笔一气贯通，在本书中用来表现纤细 在本书中用来表现竹子的枝干。）
的叶脉。）

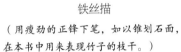

兰叶描 游丝描

（运笔时提时顿，产生忽粗忽细、形如 （也称高古游丝描，中国古代人物衣服
兰叶的线条。据传兰叶描的创始人为吴 褶纹的常用画法，用尖圆匀齐的中锋笔
道子，他用状如兰叶的笔法表现衣褶的 尖画出有起有收、流畅自如的线条，细
飘动，人称"吴带当风"。在本书中用 密绵长，富有动感。在本书中用来表现
来表现花瓣的褶皱。） 叶脉和花瓣的脉络。）

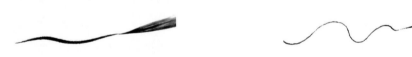

镢头钉描

（以秃笔藏锋为钉头，一气到底，犹如钉在地上的细
木桩，和钉头鼠尾描有些相近，但笔画更粗短。在本
书中用来表现枝干。）

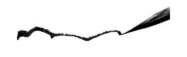

控水

一、墨分五色

墨分五色是指浓、淡、干、湿、焦五色，墨与水调和用在宣纸上会有万千变化，不止五色。

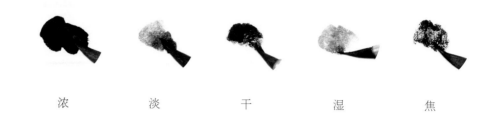

浓　　　淡　　　干　　　湿　　　焦

二、墨色变化

从字面意思理解，墨色变化就是墨色从浅到深的变化。

首先蘸少许清水，笔尖蘸少许墨色，调成最淡的状态，然后下笔。注意：如果笔头水分充足，就不需要再蘸清水了，只需要慢慢蘸取墨汁加深颜色。

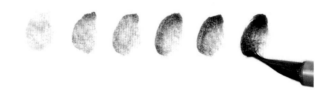

三、颜色变化

颜色变化跟墨色变化一样，指的是颜色从浅到深的变化。

藤黄加花青调成草绿色备用，第一笔先蘸清水，笔尖蘸草绿色，画出第一笔绿色。慢慢加深，变化就出来了。用笔尖蘸花青，画出深绿色，最后再加一点墨色，画出更深的绿色。

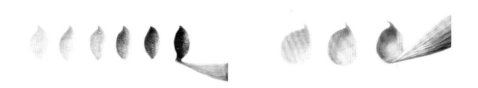

叶子的深浅变化　　　　　　　花瓣的深浅变化

临摹学习

对于自学国画的新手来说，最快的学习方式就是临摹了。刚开始，可以挑选一位自己比较喜欢的、画面比较好驾驭的画家，临摹他的作品。尽量做到接近原作。

①准备画家的一张画作，我们先不关注画面的色彩关系、明暗关系，简单地将画作理解成点、线、面，观察画作并找到规律。（例如，点占 10%，线占 30%，面占 60%，诸如此类。）

②墨分五色，或者说是明暗关系。五色与素描里的黑白灰是两种相似又不相同的理论。素描主要是描绘光影、体积、空间等，而水墨世界里的五色，是指墨与水按照一定的比例调和画出的状态，并没有特意地追求素描关系，而这也是初学者比较容易犯错的一点。我们临摹画作时，要注意观察画面墨色的占比和位置，画面不宜过淡，也不宜过深。

接下来，我们做个热身练习吧！这幅画临摹的是郑板桥的《墨竹图》，对于初学者来说，最好的方式就是临摹画的局部。一幅完整的画很难表现，但它的局部，十分适合新手来临摹练习。

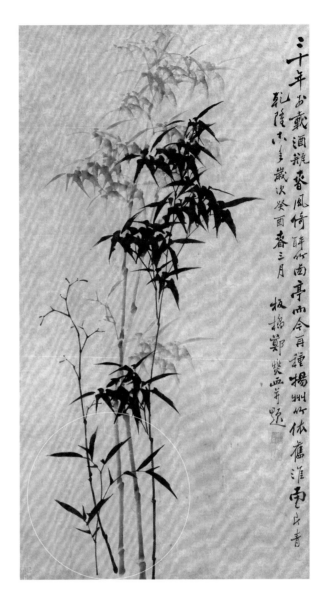

《墨竹图》郑板桥

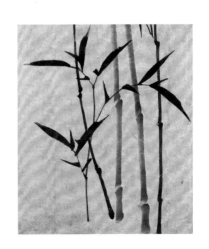

《墨竹图》（局部）

1-2. 根据局部参考图，用淡墨画出竹竿。勾线笔蘸少许清水，笔尖蘸浓墨过渡，侧锋运笔画出竹竿，尽量不要来回涂抹。竹节处较深，越往上走竹竿越细。

3-4. 用较轻的力度，勾出小竹竿。

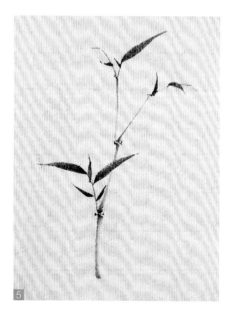

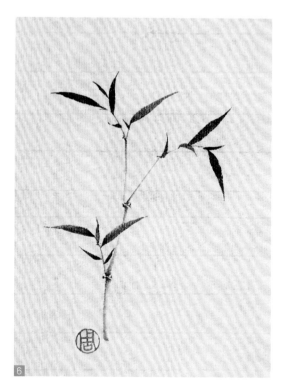

5-6. 用鼠须书画笔蘸清水后，笔尖蘸浓墨，侧锋下笔，从下往上画出竹叶，竹叶要表现得灵动一些。简单的墨色练习就完成啦！

③颜色。国画颜料与其他颜料的调色方法是一样的。

在临摹彩色画作之前，摸清国画常用颜色的调色方法（例如藤黄加花青是绿色，两者比例不同，出来的绿色也会不同），才能事半功倍。

下面，同样临摹这张图的局部，不同的是，我们这次用彩色来表达！

调色（花青、藤黄、赭石）

1-3. 同理用勾线笔蘸花青、藤黄调成草绿色，笔尖蘸花青，再蘸少许赭石过渡。侧锋下笔画出竹竿、小枝和竹节。

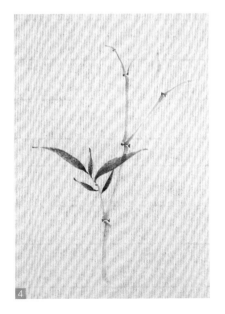

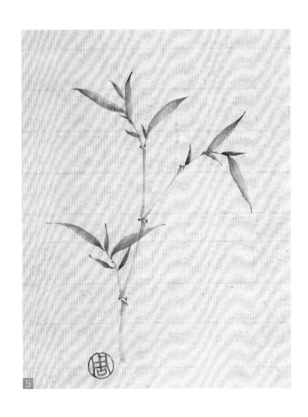

4-5. 用同样的方法，添画竹叶。注意笔尖的颜色要深一些，这样画出的竹叶根部较深，颜色过渡也更自然。

学习结构

结构，即作品的各个部分之间的搭配与组合。换句话说，一幅画作，必然由一个或多个物体或元素构成，而一个个体，它本身是带有特定的结构的（例如炮仗花、金银花等）。

刚开始学习，每次作画前，要先在白纸上画出草稿，规划构图，这就是我们常说的白描。通过白描来学习花的结构，有利于我们记忆各种花的形状特征，慢慢做到胸有成竹。

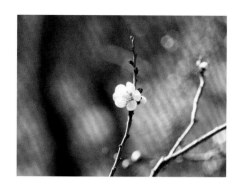

梅花参考图

 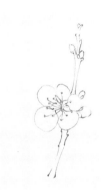

原创练习

通过前面的学习，大家对作画有了一定的了解。假设我们现在需要自己创作一幅画，那该如何做呢？接下来我将带大家学习书签作品的创作。

①找素材，找参考。素材，是你即将要画的物体的图片；参照，是你喜欢的画作风格、配色或构图。

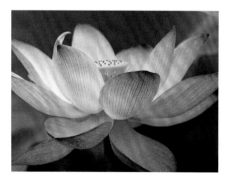

荷花参考图

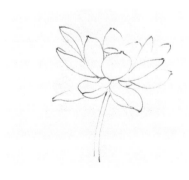

分析结构：画出线稿，抓住荷花花瓣的特征。

重新构图：先画出中间主要的花瓣，左右添加两片花瓣，简化构图，并添加一片往右下垂的花瓣，让画面简单耐看。

颜色创新：在参照的基础上，我们可以更改配色。用清水＋朱砂画花瓣，藤黄＋花青画荷梗和莲蓬。

添加细节：荷花上方添加一条小金鱼，这样的作品简单有趣。

花卉

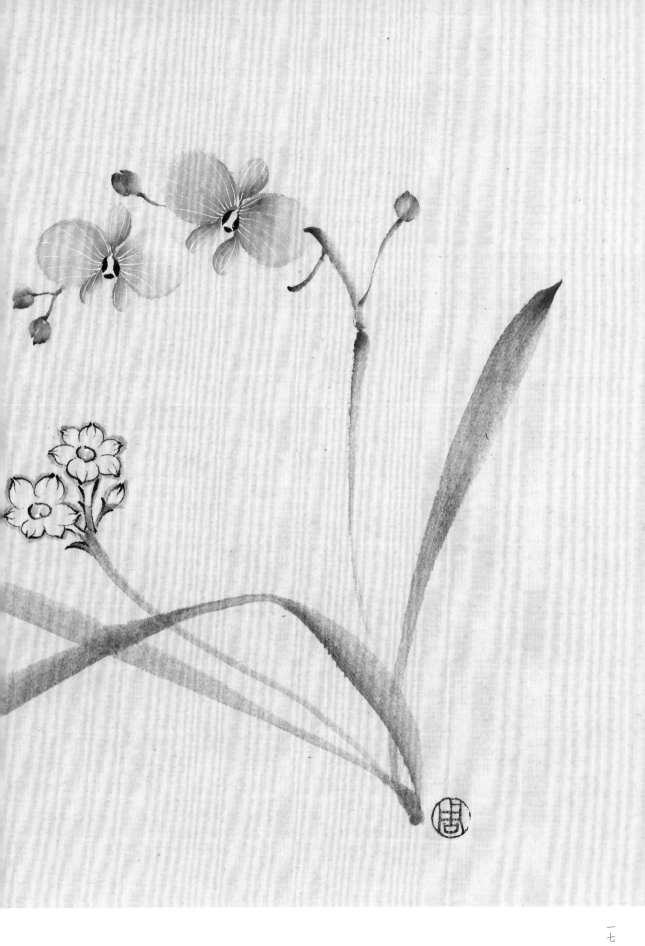

格桑花

格桑花是一种幸福花，藏语『格桑梅朵』。它是高原上顽强生命力的代表，承载了许多与幸福有关的美好传说。

◎纸　仿古半生熟宣
◎颜料　美邦国画颜料
◎笔　兰羊毫、极品兼毫、精品鼠须书画笔、纯石獾勾线笔

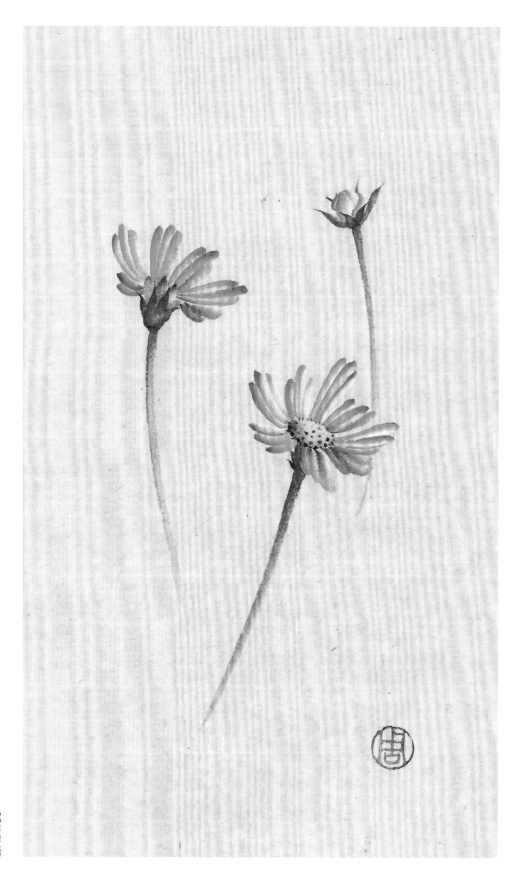

扫码查看同步视频

线稿

壹

1-2. 格桑花的花瓣看似复杂，其实有规律可循。画花瓣时，侧锋用笔可以呈现出花瓣的纹路，花瓣朝上可以表现花的活力。从第一朵格桑花画起，先画一个椭圆，确定花朵的位置，花瓣围绕着椭圆勾勒，注意花瓣的朝向。接着画出第二朵向上的格桑花。

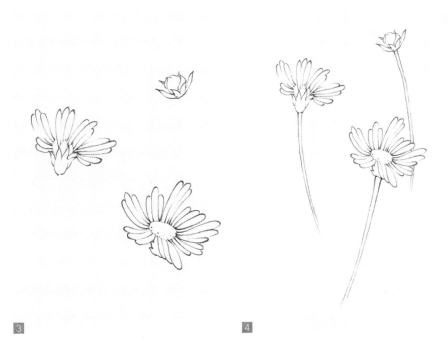

贰

3-4. 画出格桑花的花苞后，在三朵花下方画出花托，最后添加花梗，注意远中近的关系，线稿就完成了。

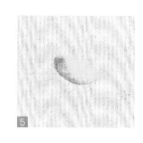

叁

5.准备颜料。兰羊毫蘸清水后，刮去多余水分，笔肚蘸少许藤黄调匀，再用笔尖蘸一下曙红，颜料过渡后，笔尖会呈现出橙黄的颜色。然后侧锋用笔把笔肚压下去，让颜色自然过渡，花蕊阴影就画好了。

肆

6.极品兼毫蘸清水后，刮去多余水分，笔肚蘸钛白调匀，再用笔尖蘸曙红过渡，然后侧锋用笔画花瓣。在花蕊底色的左下方，笔尖朝外向花蕊方向运笔，注意每一笔的大小不同，三笔为一组的花瓣就完成了。

7.用同样的方式画出花蕊底色中下方的花瓣，起笔的位置在花蕊底色处，与第一组花瓣形成对比。

8.第三组花瓣与第二组的画法一样，但是要体现出不同的感觉，这里要在花瓣的第三笔处花点心思，三组主要的花瓣就完成了。

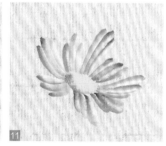

伍

9-10.左右两边各画出一组花瓣，运笔方向朝花蕊，外部深，内部浅。

11.用同样的方式画完这朵花余下的花瓣，可以突出中间的一组花瓣，让格桑花看起来更有活力。

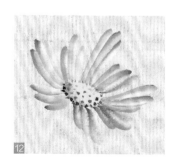

陆

12.用勾线笔蘸少许赭石调匀，笔尖蘸一点淡墨，点出花蕊。底色边缘的花蕊颜色较深，但是上方边缘要用浅色处理，可以更好地表现出花的体积感。

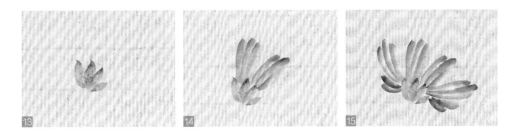

柒

13. 用藤黄加花青调成草绿色，再蘸赭石、墨淡淡地画出左上方的格桑花的花萼。

14. 用同样的方式画出花瓣，降低钛白的比例，让花瓣的深浅跟第一朵格桑花的花瓣拉开距离。

15. 因为遮挡关系，画出六组即可。

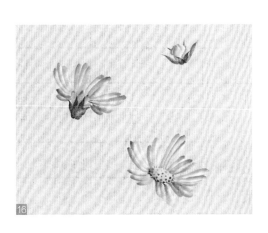

捌

16. 画出远处的小花苞，花朵的朝向与第二朵花相呼应，花萼完成后，在萼片下方画出花托。将花青加藤黄调成深绿色，笔肚蘸深绿色、笔尖蘸少许墨画出花托，下笔处偏深绿色。

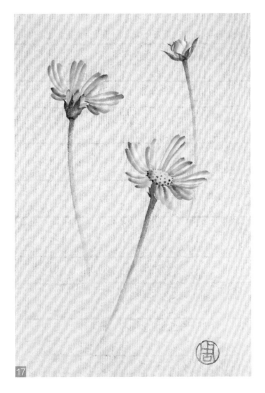

玖

17. 精品鼠须书画笔蘸清水后刮干，蘸取调配好的淡绿色。笔尖蘸少许墨，侧锋下笔，中锋运笔，画出花梗，运笔一气呵成，注意格桑花的花梗必须要细长。前面两朵花的花梗互相呼应，形成前后关系。

花苞的花梗最细最小，虽然穿过第一朵花的花瓣，但是丝毫不影响它在后方的位置。作品完成。

洋甘菊

洋甘菊的生命力十分顽强，即使在艰苦的环境中也能生长。正如它的花语：在逆境中成长，充满积极的正能量。

◎ 纸　仿古半生熟宣
◎ 颜料　美邦国画颜料
◎ 笔　极品兼毫、一品紫毫、纯石獾勾线笔

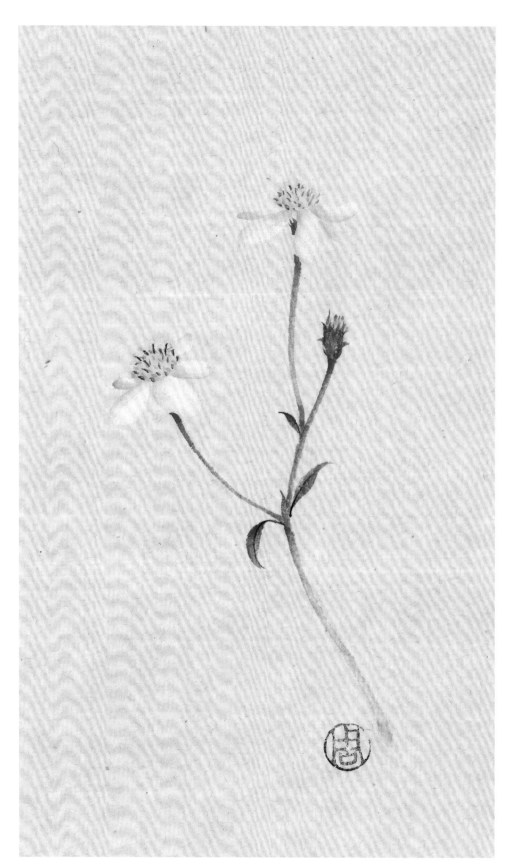

扫码查看同步视频

线稿

1 2

壹　1-2. 洋甘菊的花瓣简单，掌握花瓣的走势就很好上手。另外，菊花枝干的姿态可以给整幅画加分。先围绕着椭圆形的花蕊画花瓣，画完一朵再画另一朵角度不同的菊花。画出两朵盛开的洋甘菊，两朵花的花瓣舒展，花蕊向上，充满活力。

3 4

贰　3-4. 画出枝干，洋甘菊的枝干比较细，线条流畅，根据画面需要，把两朵花连在一起。线稿完成。

设色

◎参考用色

○ 钛白

● 曙红

● 花青

藤黄

● 赭石

● 酞菁蓝

● 墨

参

5. 准备好颜料。用兼毫蘸清水后，刮去多余水分，用笔肚蘸藤黄，再用笔尖蘸一下曙红，让笔肚和笔尖的颜料自然过渡为橙黄色，侧锋下笔，花蕊的底色就画好了。

 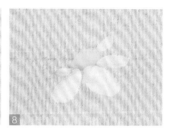

肆

6-8. 用另一支兼毫蘸清水，刮去多余水分后，蘸钛白调匀，笔尖蘸一点酞菁蓝，稍微带点蓝色就行了。先画出花蕊下方的花瓣，侧锋下笔，中锋运笔，把笔肚的钛白压出来。同理画出左右两片花瓣，大小不要太过接近。最后在花蕊右上方添画上更小的花瓣。

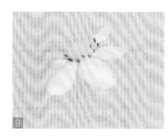 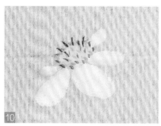 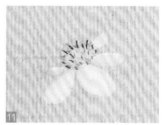

伍

9-11. 用勾线笔蘸赭石调淡墨，点出靠近花瓣的深色花蕊，再用勾线笔蘸一些淡的赭石墨，勾出花蕊，花蕊顶端用深一点的赭石和墨来点缀。

陆

12-13. 同理画出另一朵花蕊向上的菊花，花瓣尽情舒展，花瓣用色比第一朵花浅一些。

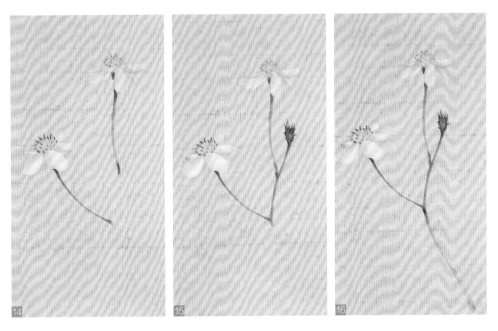

柒　14-16. 花青加藤黄调出草绿色，笔肚蘸草绿色，笔尖蘸花青加淡墨。侧锋下笔，中锋运笔，画出细细的枝干，线条一定要流畅，一笔到位。两条花柄画完之后，画出一朵待开的花苞，将两条花柄连接起来。

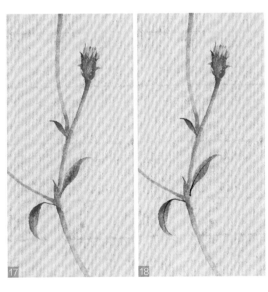

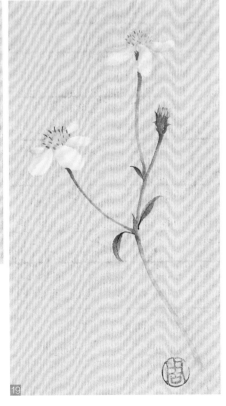

捌　17-19. 画出花苞上的花蕊，并在关节处添加叶子，等叶子干了之后，用勾线笔蘸花青、墨，勾出叶脉，线条一笔到位，简单肯定的线条可以表现出叶子的活力，作品完成。

水仙

水仙花又名金银台、玉玲珑，在中国已有一千多年栽培历史，是中国十大名花之一。宋代诗人黄庭坚一生酷爱水仙，其诗《王充道送水仙五十枝》云：『凌波仙子生尘袜，水上轻盈步微月。』

◎纸　仿古半生熟宣
◎颜料　美邦国画颜料
◎笔　鼠须书画笔、兰羊毫、纯石獾勾线笔

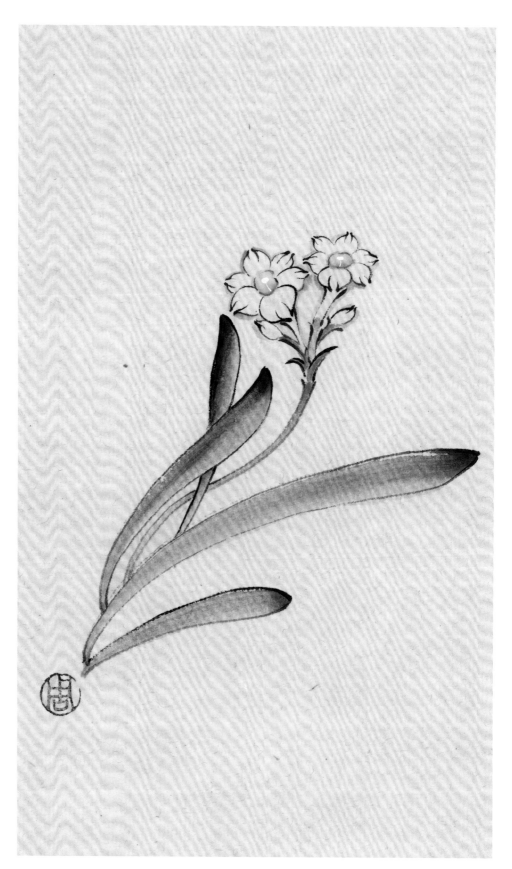

扫码查看同步视频

线稿

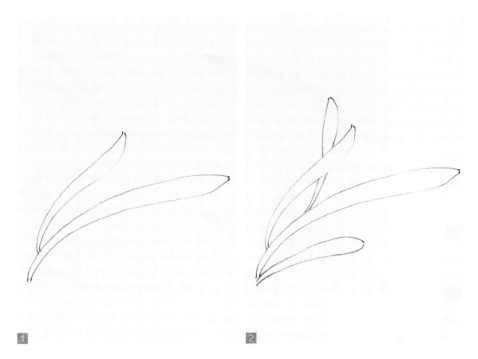

1
2

壹　1-2.水仙的画法分为花和叶两种。画好叶子，就能把握整幅画的动态。先用铅笔画出水仙叶子的走向，从叶尖往根部方向画线条，注意叶子的动态美感。叶子间有适当的遮挡，营造丰富的画面效果。

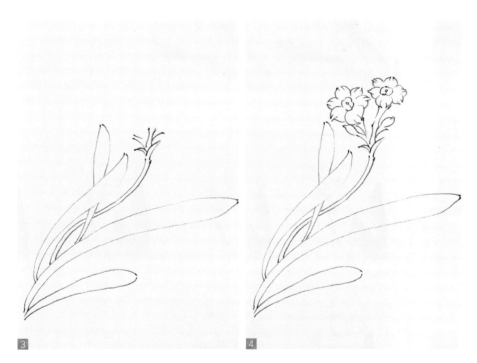

3
4

贰　3-4.画出水仙的花柄并勾出花托，添加两朵开放的水仙花和两朵待开的花苞。注意花朵的主次关系，线稿就完成了。

设色

◎参考用色

○ 钛白

● 曙红

● 花青

藤黄

● 墨

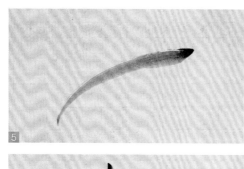

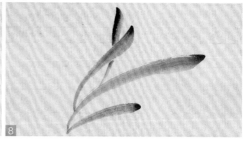

参

5-8. 花青加藤黄调成草绿色备用。兰羊毫蘸少许清水，笔肚蘸草绿色，笔尖蘸少许墨色调匀过渡。中锋下笔，侧锋运笔。运笔过程中，稍微加速即可形成飞白效果，从右往左画出水仙叶子。叶子尽量舒展开，第三片叶子和前两片叶子形成遮挡关系，让画面更有趣。第四片叶子作为补充，添加在最下方。

肆

9-10. 鼠须书画笔蘸少许草绿色，笔尖蘸少许浓墨，中锋用笔画出花柄，花柄的线条比较柔美，尽量一笔到位，根据构图延伸到叶子根部。

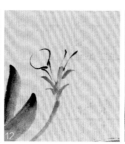
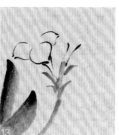
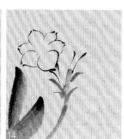

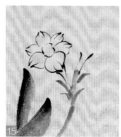
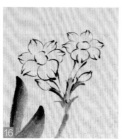

伍

11-16. 勾线笔蘸少许花青，笔尖蘸浓墨，调成花青墨，按顺序画出主次两朵水仙花，并在每片花瓣的瓣尖增添两笔纹路，然后勾出花苞。

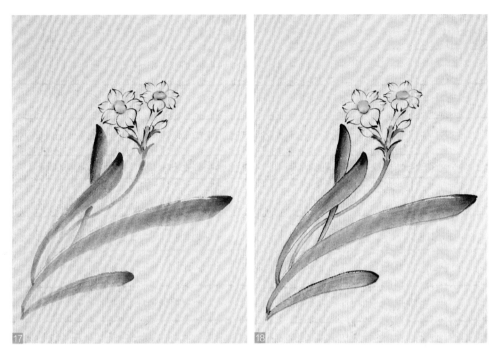

陆　　　17. 用兰羊毫蘸藤黄，笔尖蘸曙红调成橙黄色，点上花冠。

18. 用勾线笔蘸花青墨，笔尖蘸少许浓墨，勾出叶子的轮廓。勾线过程中，笔上的墨色越来越浅，线条过渡比较自然。

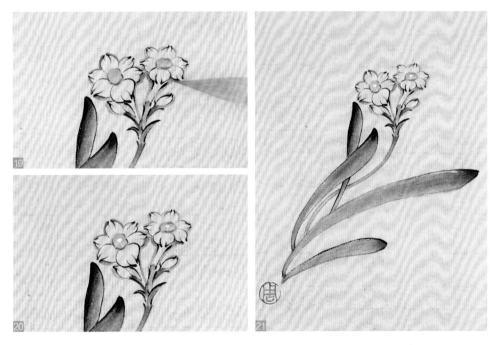

柒　　　19-21. 用兰羊毫蘸清水，笔尖蘸淡淡的草绿色，沿着花瓣的轮廓，加深花瓣四周的颜色，让花瓣显得更白更自然（这里不采用钛白罩染花瓣的方法）。最后用勾线笔蘸钛白，简单点出花蕊，作品完成。

桃花

桃花三月开花，具有很高的观赏价值，是国画创作的常用题材。诗人笔下盛开的桃花，更是绚烂了春天。

◎纸 仿古半生熟宣
◎颜料 美邦国画颜料
◎笔 极品兼毫、一品紫毫、纯石獾勾线笔

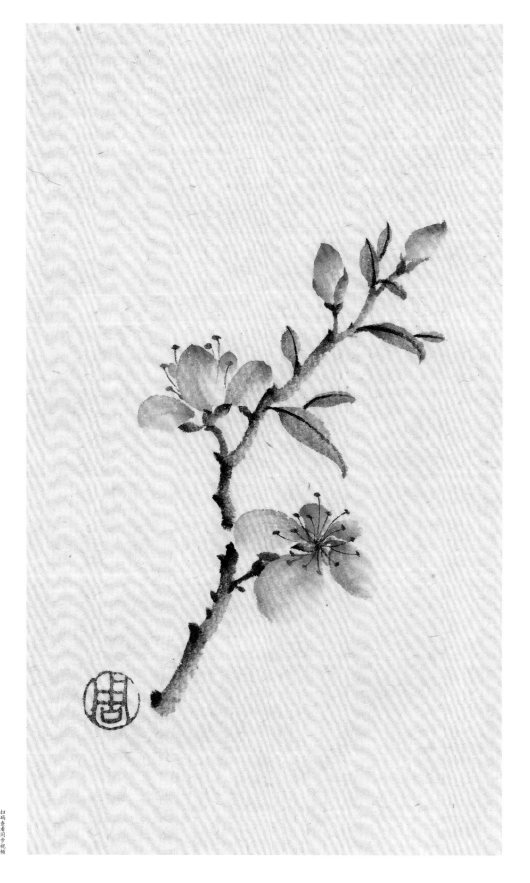

线稿

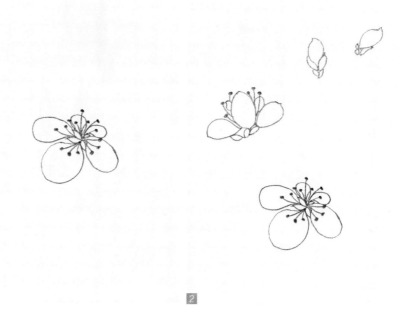

1-2.桃花的花瓣比较软,容易和梅花混淆。这里要表现出花瓣内深外浅的特点,朝上的花瓣可以用外深内浅的方法来画,区分两种动态。花蕊可以勾得长一些,用色淡雅清新。画出两朵盛开的桃花和小花苞,并画出花蒂。

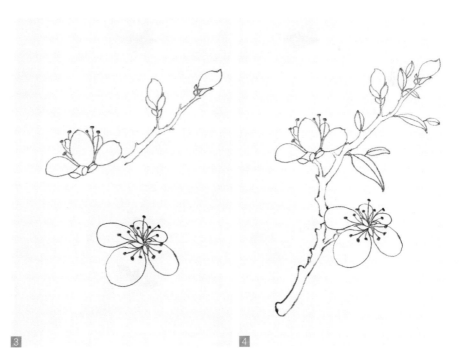

3-4.从上往下画出枝干,枝干的质感跟梅花的枝干有异曲同工之妙,学会梅花,桃花也简单了,根据结构刻画树杈,然后添加叶子,线稿完成。

设色

○ 钛白

● 牡丹红

● 曙红

● 花青

藤黄

● 赭石

● 墨

参

5. 准备好颜料。兼毫蘸清水后，刮去多余水分，笔肚蘸少许钛白调匀，再用笔尖蘸一点牡丹红，然后下笔，侧锋用笔把笔肚压下去，让颜色自然过渡，一片花瓣就画好了。

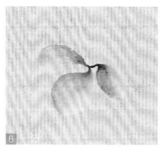 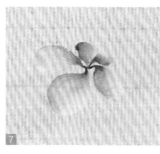 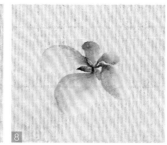

肆　6-8. 在主花瓣的两边，各画一片花瓣，比主花瓣小一些，落笔的位置颜色比较深。用同样的方法画剩下的花瓣。画小花瓣时，下笔的方向稍微不同，花青调藤黄画出隐藏在花瓣后的花蒂。

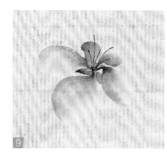 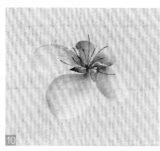 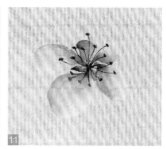

伍　9-11. 等花瓣的颜色稍微干一些后，再用勾线笔蘸一点曙红，勾出舒展的花蕊。

 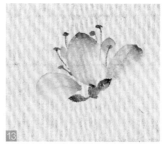

陆　12-14. 画另一朵桃花时，下笔的方向有所不同，先画中间的主花瓣，再画左右两侧的花瓣，下笔位置要灵活，另外两片被挡住的花瓣用两点表现即可。用同样的方法勾出花瓣后方的花蕊，画出花蒂。

国画技法入门——花草鱼虫皆有灵

三二

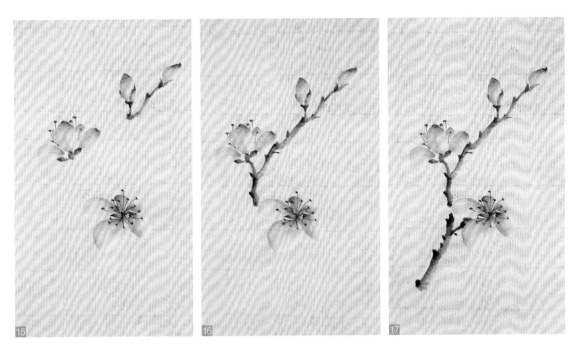

柒 　15-17. 小花苞的花蒂比较小，用两点表现即可。花青调藤黄，笔尖蘸少许墨，侧锋下笔，中锋运笔画出小枝干，注意枝干要简短有力，将每朵花巧妙地连接在一起。

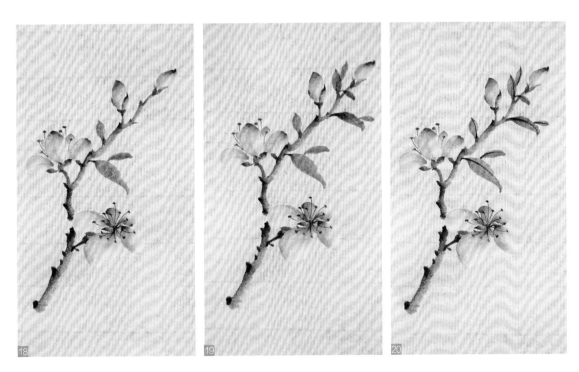

捌 　18-20. 用另外一支紫毫笔，笔肚蘸清水后，刮去多余水分，笔肚蘸花青、藤黄，笔尖蘸赭石墨。侧锋画出桃花的叶子，注意叶子有大有小，落笔的位置也有所不同。等叶子的颜色稍微干一些后，勾线笔蘸赭石墨，勾出叶脉，叶脉不建议勾得太丰富，简单一笔就好。

墨梅

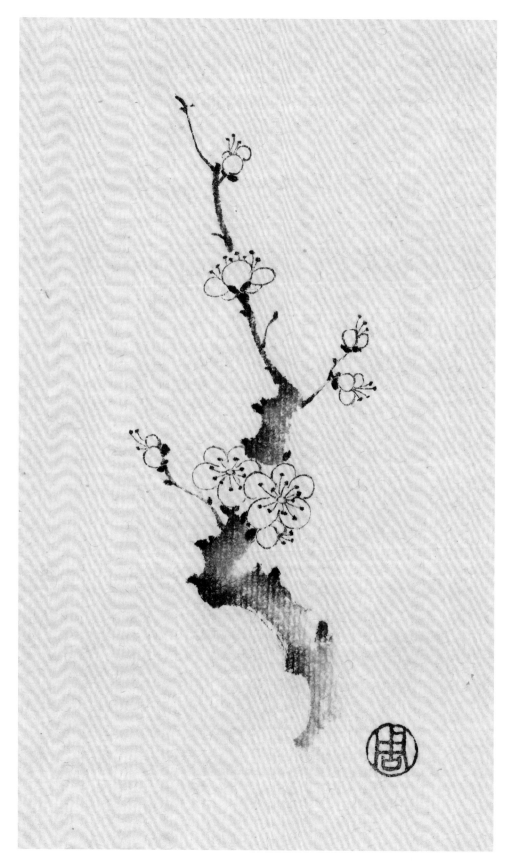

古人常常借咏花表达自己的志向，墨梅就是很好的题材。王冕在《墨梅图》中有题诗一首："不要人夸好颜色，只留清气满乾坤。"

一枝墨梅凸显了梅花高洁的品性，更体现了清气满乾坤的境界。

◎纸　仿古半生熟宣
◎颜料　美邦国画颜料
◎笔　鼠须书画笔、兰羊毫、纯石獾勾线笔

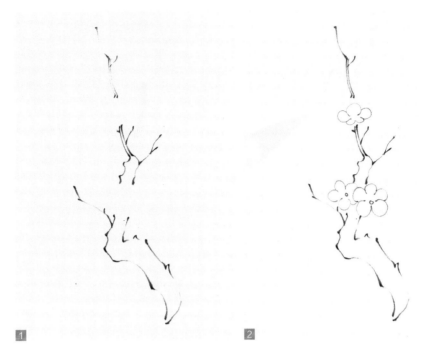

壹　1-2.梅花的花朵容易表现，但是生机勃勃的新枝和苍劲有力的老枝不好表现，
先用铅笔画出梅花整体的枝干走向，添加花朵的时候，注意整体的疏密关系。

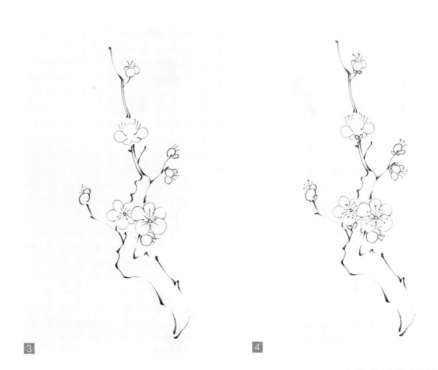

贰　3-4.画出梅花的花苞并勾出花蕊，在每一朵梅花下方添加花托，根据结构需要，
补充刻画树杈。线稿就完成了。

设色

参

5. 鼠须书画笔蘸少许清水，笔尖蘸少许浓墨，用轻松的线条，由上往下画出梅花的新枝。以有顿提的笔势下笔。画小枝干要简短有力，可以适当表现出笔触。

6-7. 在第一根枝干的尾端，往下延伸画出另一根稍浓的枝干，并添加几处小分枝。留出花朵的位置，注意枝干的动态，收笔处墨色稍浓一些。

肆

8. 笔尖添加少许浓墨，侧锋用笔画出主干（老干），运笔要有顿挫感。

9. 同理留出正面花朵的位置。主干往下延伸的时候，运笔稍微快一些，可以出现飞白的效果。

伍

10-11. 用鼠须书画笔蘸少许墨色，点出枝干上的苔点，并根据画面需要，添加一些小分枝。

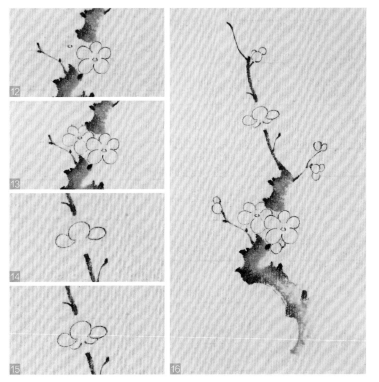

陆

12-16. 纯石獾勾线笔
蘸淡墨，勾出梅花的
花瓣，注意主干上两
朵花的前后关系。上
方的花朵呈上仰的状
态，分枝处添加一些
小花苞，注意梅花的
聚散变化。

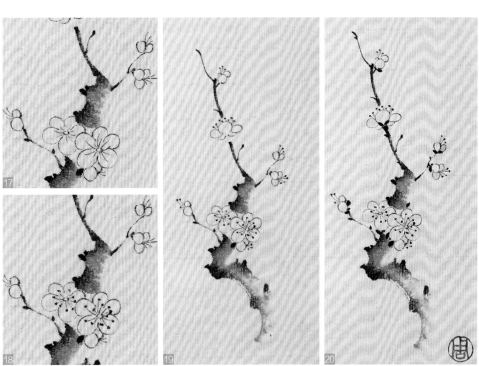

柒

17-19. 用勾线笔勾出花蕊，不同朝向的花，花蕊的表现方法不同。

20. 用鼠须书画笔蘸少许墨色，画出花蒂，花蒂分布在花朵下方。将每朵花巧妙地
和枝干连接在一起。然后用兰羊毫蘸清水，笔尖蘸少许藤黄调匀，给正面的梅花点
几笔花蕊。

玉兰

玉兰花的花语是报恩。常在绿意盎然的春天看到玉兰白色或紫色的花朵，玉兰花盛开时，观赏价值极高。

◎纸　仿古半生熟宣
◎颜料　美邦国画颜料
◎笔　兰羊毫、极品兼毫、精品鼠须书画、纯石獾勾线笔

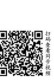

线稿

1　　　　　　　　　　　　　　　　2

壹　　1-2.线稿。从第一朵玉兰花画起，先画主要的花瓣以确定花朵的位置，其他
　　　　花瓣分布在周围，有高有低，注意花瓣的朝向。接着画出第二朵造型不同的
　　　　玉兰花，最后画出两朵花苞。

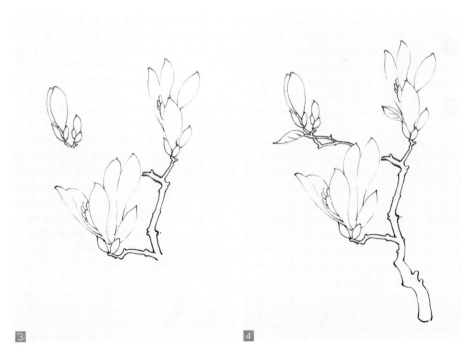

3　　　　　　　　　　　　　　　　4

贰　　3-4.画出玉兰花苞后，将两朵盛开的玉兰用枝干连起来，因其植株高大，开
　　　　花位置较高，所以枝干比较粗大。最后将枝干延伸至小花苞，将每朵花连起来，
　　　　注意枝干大小。线稿完成。

设色

◎ 参考用色

○ 钛白

● 朱砂

● 曙红

● 花青

○ 藤黄

● 赭石

● 墨

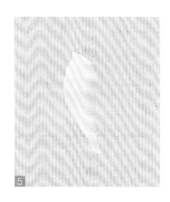

叁

5. 准备好颜料。将朱砂和钛白调成朱砂粉，极品兼毫蘸清水后，刮去多余水分，笔肚蘸朱砂粉调匀，再用笔尖蘸钛白，过渡后，笔尖再蘸一点钛白。然后侧锋用笔把笔肚压下去，运笔过程中，笔尖始终在左边，等颜色自然过渡，第一片花瓣就画好了。

肆

6-7. 用同样的方式画出第二片花瓣，比第一片花瓣要长一些。第三片花瓣要更瘦长一些，尽量舒展开。

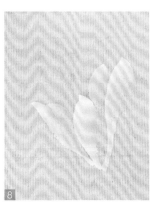
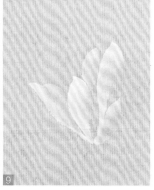

伍

8. 画次要花瓣的时候，降低钛白的比例，让花瓣更偏粉一些，落笔的位置在主花瓣的缝隙处。

9. 右下角的小花瓣如果跟主花瓣有重叠的地方，要注意区分，第一朵玉兰的花瓣就完成了。

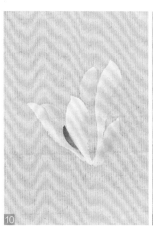
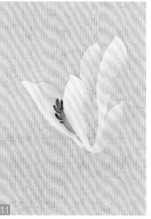

陆

10. 将藤黄、花青调成草绿色，兰羊毫蘸清水后，刮去多余水分，笔肚蘸少许草绿色，笔尖蘸曙红。侧锋用笔，中锋运笔，在主要花瓣的左边画出花蕊。因为遮挡关系，画出一半即可。

11. 用同样的方式画出花药，颜色比花蕊更深一些，笔尖适当蘸点墨。

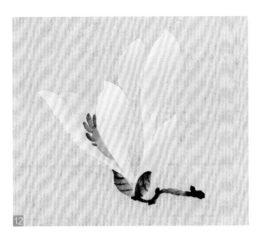

12. 兰羊毫蘸草绿色，笔尖蘸曙红过渡，最后用笔尖蘸一点墨。侧锋下笔画出花托，运笔过程中始终保持深色在左边。两笔花托可以适当区分开，一笔曙红多一些，一笔墨色多一些。最后用勾线笔蘸曙红加少许墨勾画花托。精品鼠须书画笔蘸花青后，加少许墨色，画出玉兰花的小枝干，注意转折处。

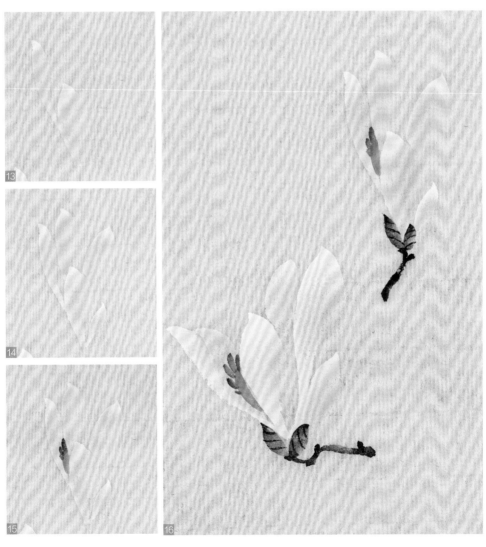

捌　　13—16. 用同样的方式在右上角画出第二朵玉兰花，颜色偏粉一些，花瓣稍微聚拢一点，让第一朵玉兰花更突出。画出第二朵花的小枝干，注意往下延伸。

玖

17-18.降低钛白的比例，让花苞的颜色与第一朵玉兰花区分开。画花托的时候，笔肚蘸花青藤黄，笔尖蘸曙红即可，让花托的颜色更嫩一些。

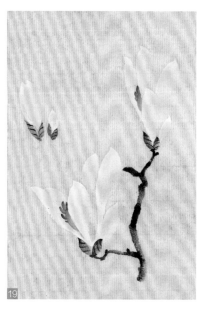
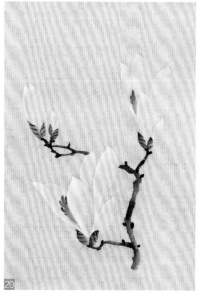

拾

19-20.精品鼠须书画笔蘸少许花青，笔尖蘸少许墨，一般用侧锋下笔，注意玉兰花枝干转折处较多。用墨点缀一下枝干，穿过第一朵玉兰花，把枝干延伸到小花苞的花托下方，小花苞的枝干可以灵活处理。

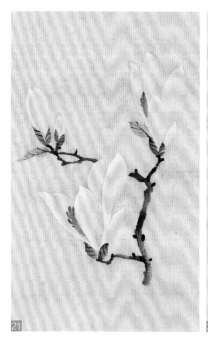
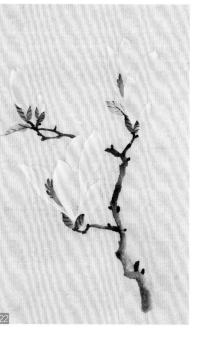

拾壹

21.兰羊毫蘸少许石绿调匀，笔尖蘸曙红调匀，画出两片较嫩的叶子。

22.精品鼠须书画笔蘸少许赭石加淡墨，画出更粗的枝干，颜色更浅一些，和主枝干区分开。最后用少许墨色点缀，作品完成。

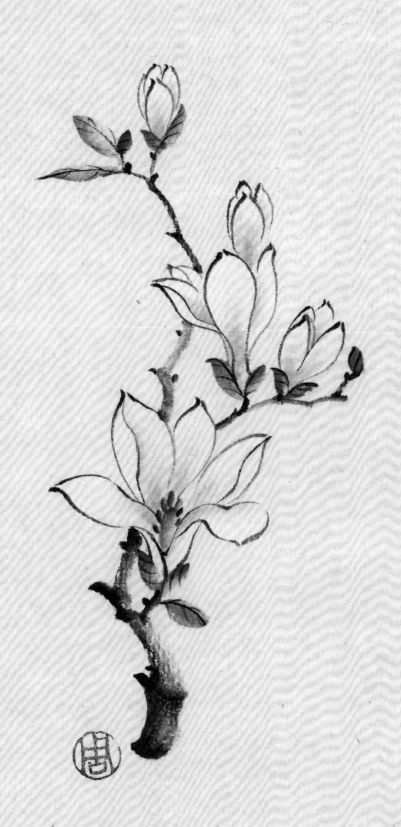

荷花

荷花是国画中比较常见的题材。国画中荷花有很多不同的寓意，周敦颐的《爱莲说》将荷花塑造成了一个出淤泥而不染的君子。不同的画家也赋予了荷花不同的美感。

◎纸　仿古半生熟宣

◎颜料　美邦国画颜料

◎笔　兰羊毫、极品兼毫、精品鼠须书画、纯石獾勾线笔

线稿

1.线稿。先确定第一片花瓣的位置，其他花瓣分布在周围，勾线时，线条流畅自然，注意花瓣要自然舒展。

2.荷叶就像一把撑起的绿伞，这里画的是一片还未展开的叶子，线稿上可以清晰看到叶片上的叶脉，画的时候要简短有力。

3.叶子画完后，根据画面来确定茎的走向。

4.将荷花和荷叶连起来后，线稿就完成了。

设色

◎参考用色

○ 钛白

● 曙红

● 花青

藤黄

赭石

● 墨

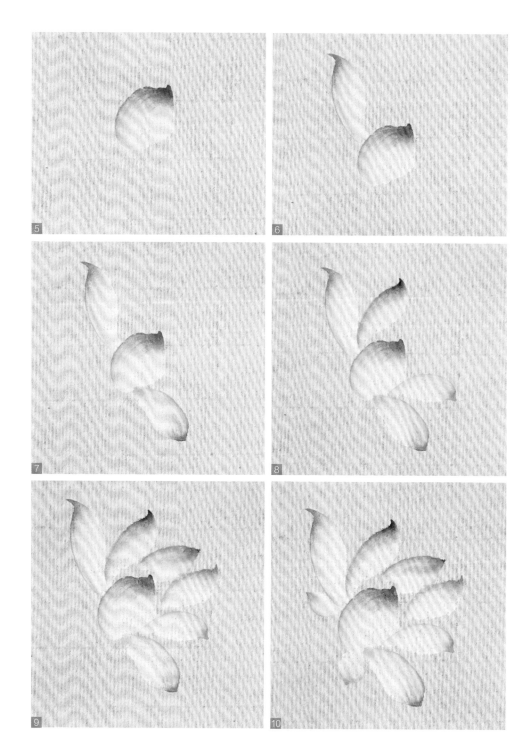

参

5. 准备好颜料。用兼毫蘸清水，刮去多余水分，笔肚蘸钛白调匀后，笔尖蘸少许曙红让颜料自然过渡，最后用笔尖点一下曙红，确定好位置就可以下笔了。

6. 第二片花瓣在主花瓣的左上角，同样是侧锋用笔，笔尖深的颜色在花瓣的左边。

7. 第三片花瓣在主花瓣的右下角，还是在花瓣尖落笔，画的时候可以调整运笔的方向。

8-10. 画出主花瓣上方的四片花瓣，花瓣收笔处不用接触到主花瓣，适当留白，给莲蓬留下空间。

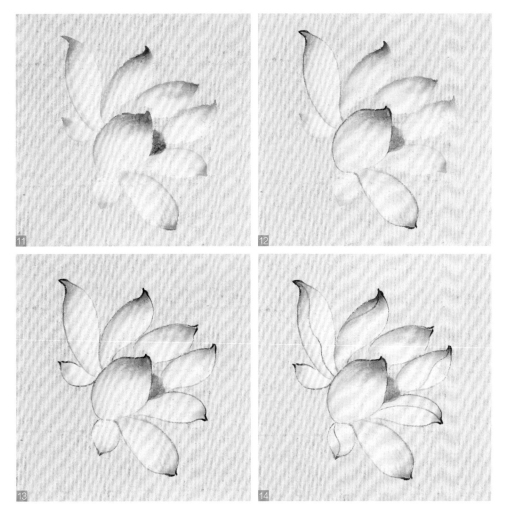

肆

11. 藤黄、花青调成草绿色备用，用兰羊毫笔肚蘸草绿色，笔尖蘸花青，让颜料自然过渡后，一笔画出莲蓬的底色。

12-13. 纯石獾勾线笔蘸清水后，蘸一点曙红调匀。笔尖点淡墨，这样勾出来的线条是红黑色，勾线时颜色会越来越浅，颜色过渡特别自然。

14. 除了主花瓣之外，选几片花瓣，勾出花瓣的背面，让荷花更立体。

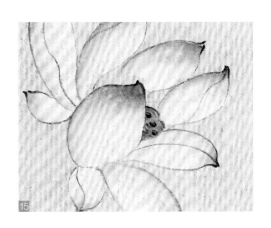

伍

15. 用勾线笔蘸少许墨，勾出莲蓬和莲子。简单勾画即可，画得太复杂反而没有美感。

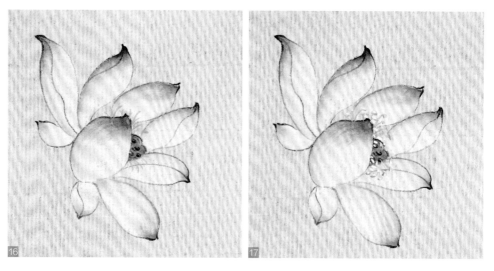

16-17. 藤黄加曙红调成橙黄备用，勾线笔蘸橙黄，勾出花蕊。提高曙红比例，调成深橙黄，点缀花蕊，最后再用钛白点缀一下花蕊头。

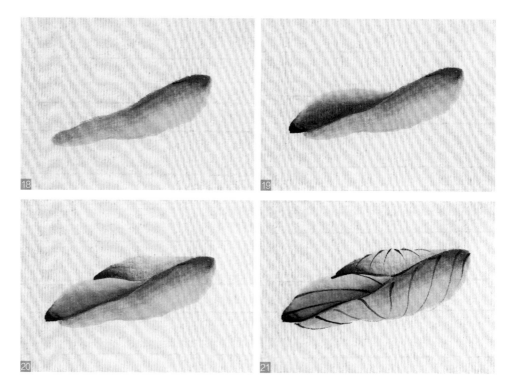

18-19. 根据整体画面确定荷叶的位置。兼毫笔肚蘸草绿色，笔尖蘸少许花青。第一笔由右往左，侧锋运笔。第二笔多蘸点花青，笔尖再蘸少许墨色调匀，侧锋下笔，笔尖朝左下往右上运笔。

20. 最后用兼毫蘸清水，再蘸少许草绿色，笔尖蘸少许花青，画出荷叶最浅的部分。

21. 用勾线笔蘸少许墨，勾出荷叶的叶脉，线条简短有力，一气呵成。

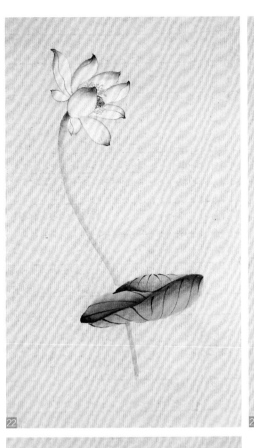

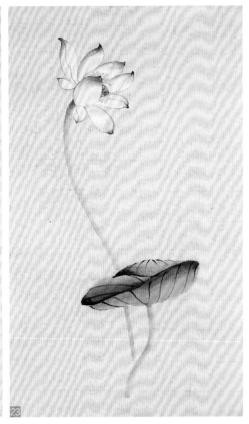

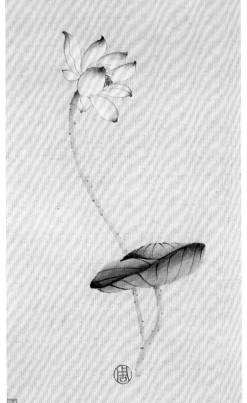

捌

22-23. 花青调淡墨备用，用紫毫调草绿色，笔尖蘸少许淡墨，侧锋运笔画出荷花的茎，线条流畅自然，穿过荷叶。再用稍微深一点的花青，画出荷叶的茎，线条适当弯曲，让整体更有动感。

24. 勾线笔蘸少许淡墨，点缀茎上的毛刺，注意不要太对称，尽量简洁，点缀后作品就完成了。

蝴蝶兰

蝴蝶兰，花如其名，远远看去，像蝴蝶在花丛中翩翩起舞。有『兰中皇后』的美誉。蝴蝶兰花语：幸福向你飞来。

◎纸 仿古半生熟宣
◎颜料 美邦国画颜料
◎笔 兰羊毫、极品兼毫、精品鼠须书画、纯石獾勾线笔

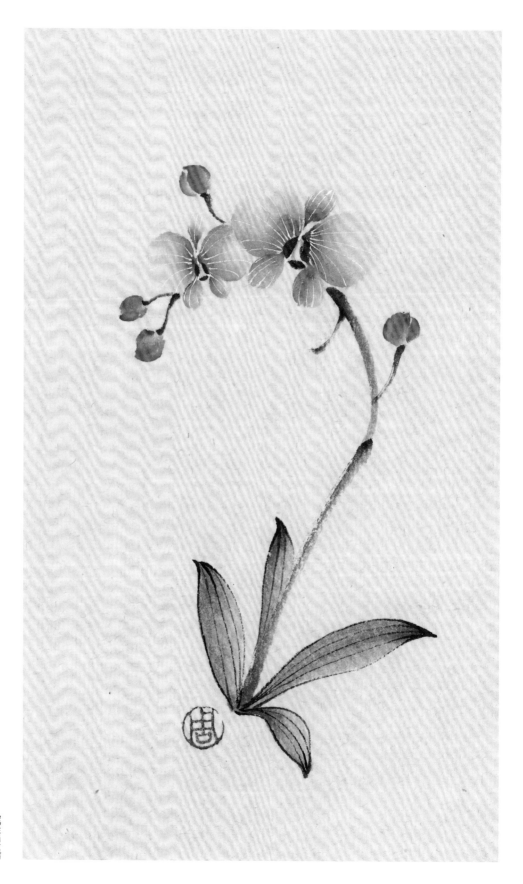

线稿

侧瓣

唇瓣

萼片

花粉块、药帽

柱头穴

唇瓣

1

2

壹　　1-2.线稿。从第一朵蝴蝶兰画起，确定整体构图后，画一片主要的花瓣以确定花朵的位置。其花朵像蝴蝶，要注意花瓣大小和朝向。接着画出第二朵蝴蝶兰。

3

4

贰　　3-4.画出蝴蝶兰花苞后，添加花茎，把花苞和花朵连起来，在下方添加叶子，线稿就完成了。

◎参考用色

○ 钛白

● 曙红

● 花青

○ 藤黄

● 赭石

● 墨

参

5. 准备好颜料。极品兼毫蘸清水后，笔肚蘸少许钛白、笔尖蘸曙红调匀。等颜色自然过渡后，笔尖再蘸一点曙红，然后侧锋下笔，将笔肚往右上方压下去，钛白和曙红会自然过渡。笔尖朝左下，侧锋运笔画出一片侧瓣，注意画的过程中，让侧瓣保持圆润。

6. 用同样的方法画出第二片侧瓣，两片侧瓣大小差不多就可以。

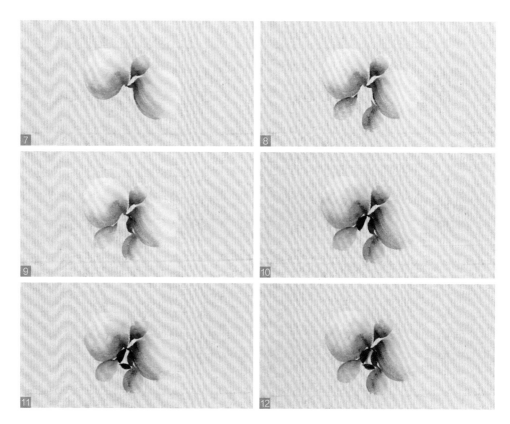

肆

7. 极品兼毫蘸清水后，刮去多余水分，笔肚蘸钛白调匀，再用笔尖蘸曙红过渡，然后侧锋用笔画出侧瓣上方的萼片。

8. 同样的方法画出侧瓣下方的两片萼片，左右呈对称状态。

9-11. 兰羊毫蘸清水后，刮去多余水分，笔尖蘸曙红，点画出三片唇瓣。

12. 三片唇瓣中间是蝴蝶兰的蕊柱，它是由雄蕊和雌蕊特化而成的。兰羊毫蘸少许藤黄，笔尖蘸曙红，调成橙黄色，画出蕊柱。

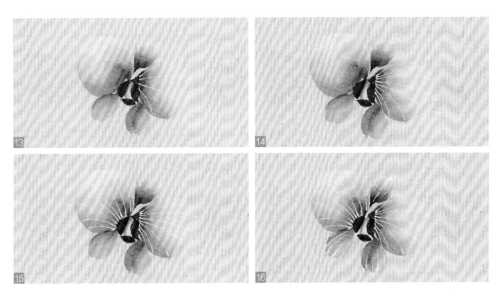

伍 　13. 用勾线笔蘸少许钛白，在碟子上调整好笔锋，在第一片侧瓣上勾线。用钉头鼠尾描的画法，在侧瓣上画出放射状的线条，线条的弧度根据花瓣的轮廓变化，等距画出四根线条。

14. 两根线条中间再补充一根线条，让侧瓣的纹路更完美。

15. 用同样的方法勾出第二片侧瓣的线条，不用完全对称，可以根据侧瓣的朝向来画。

16. 三片萼片的线条可以画得更简短一些，第一朵蝴蝶兰就完成了。

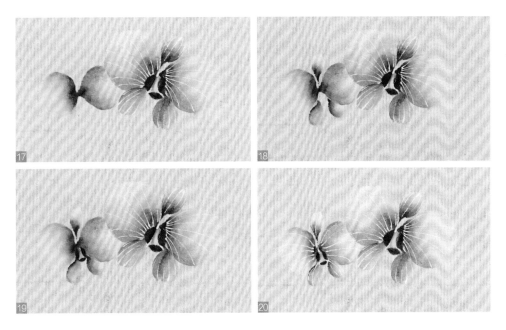

陆 　17-19. 用同样的方式画出第二朵蝴蝶兰。位置在第一朵的后面，有遮挡关系，稍微小一些，花瓣的朝向有所不同。

20. 花瓣的纹路比第一朵花少一些，线条的画法是一样的。

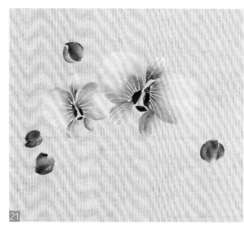
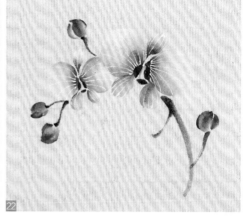

21. 兼毫蘸清水后，刮去多余水分，笔尖蘸曙红过渡，画出花苞，根据线稿来确定花苞的位置，灵活地分布在两朵蝴蝶兰周围。

22. 花青加藤黄，调出草绿色备用。精品鼠须书画笔蘸少许清水，蘸草绿色到笔肚，笔尖蘸曙红调匀，最后用笔尖蘸少许墨色。侧锋下笔画出花茎，小花苞的花茎颜色更深，线条更简短有力，将花朵和花苞巧妙地连接起来。

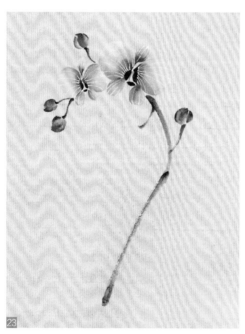
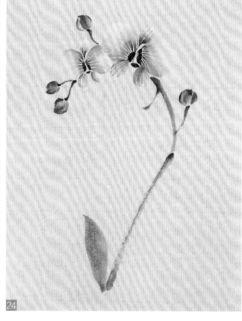

23. 花青加赭石调出赭青色备用。精品鼠须书画笔蘸赭青色后，笔尖蘸曙红调匀，笔肚颜色不用太饱满。侧锋下笔，中锋运笔，快速画出下方的花茎，有飞白的花茎最好看。

24. 兼毫蘸清水后，笔肚蘸草绿色，笔尖蘸花青。调匀后，侧锋下笔从叶尖往叶根方向运笔，运笔过程始终保持笔尖方向在左边。这样，一片自然过渡的叶子就完成了。

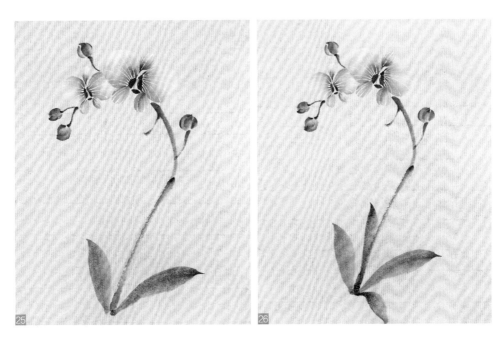

玖　　25-26. 用同样的方式画出第二片叶子，比第一片更长一些。剩下的两片叶子，分别在花茎的前后方。后方的叶子利用花茎巧妙遮挡，前方的叶子根据构图整体下垂。

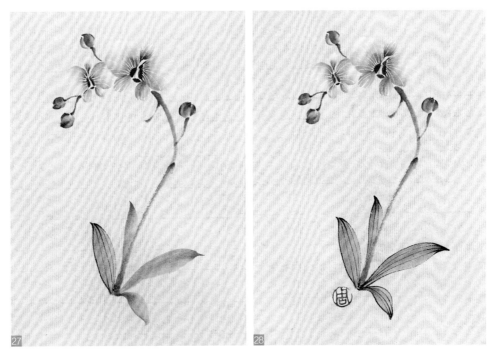

拾　　27. 纯石獾勾线笔蘸少许花青，笔尖蘸少许墨色，注意笔上水分不能太多，能流畅画出线条即可。先勾出叶子的轮廓，再处理中间比较细的叶脉。

28. 花茎后面的叶子，勾线要灵活，该虚化就虚化。其他叶子根据轮廓来确定线条的走向，直到把剩下的叶子勾完线。作品完成。

金银花

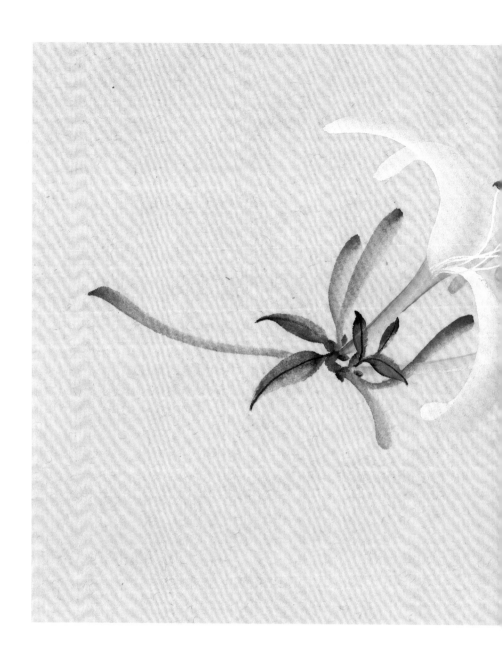

金银花是童年记忆里的一种花。花开于三四月，开花时节，满树黄白相映，香气扑鼻。花初开为白色，经一两日变黄色，故名金银花。

◎ 纸　仿古半生熟宣
◎ 颜料　美邦国画颜料
◎ 笔　兰羊毫、极品兼毫、精品鼠须书画、纯石獾勾线笔

线稿

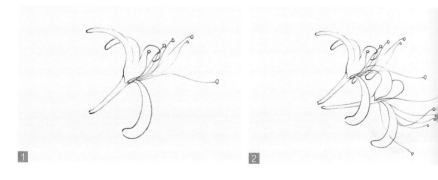

壹

1-2.从卷起的花瓣开始画，完成第一朵金银花后，确定前后关系，画出另一朵金银花。两朵花朝向不同，而且花瓣之间有遮挡关系。

设色

◎参考用色

○ 钛白

● 朱砂

● 曙红

● 花青

○ 藤黄

● 赭石

● 墨

4

5

6

7

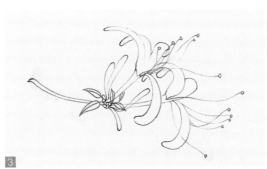

3

贰

3.画出金银花的花苞后,依次添加花托、枝干、叶子,线稿就完成了。

参

4. 准备好颜料,藤黄加花青调成淡绿色备用。极品兼毫蘸清水后,笔肚蘸淡绿色调匀、笔尖蘸钛白过渡。顺锋运笔,画到花瓣弯曲的位置,用笔变成侧锋,把笔肚的淡绿色压出来。这样,一笔颜色过渡自然的花瓣就画好了。

5. 点出第二片花瓣卷起的部分。

6. 画出第二片花瓣,注意白色在花瓣右侧,下方被第一片花瓣遮挡。

7. 同理画出第三片花瓣,注意花瓣间的遮挡关系。

肆

8-9.用藤黄加曙红调出橙黄色画出另一朵花的花瓣，先将笔肚蘸钛白调匀，笔尖蘸橙黄色过渡，第一笔还没有干透时加入第二笔衔接，两笔花瓣交接处要处理得自然一些。

10.同理画出黄色金银花的第二片花瓣，色彩更深一些。

伍

11.白色的花瓣通过颜色自然过渡来表现，花瓣下方的花冠筒靠环境色的反光来衬托。笔肚蘸少许钛白调匀，笔尖先蘸草绿色过渡，再蘸花青淡墨，中锋运笔画出花冠筒。

12.同理在花冠筒下方补充一笔，让花瓣更好地衔接。

13.笔尖蘸少许藤黄后，再蘸橙黄色，简单地画出黄色的花冠筒，可以适当地表现出弧度。

陆

14-15.画出白色金银花的向下卷的花瓣，与黄色金银花相遮挡，颜色浅一点也没关系，可以让花瓣更通透。再用一点钛白表现花瓣卷曲的部分。

16.同理画出黄色金银花向下的花瓣，如果花瓣朝向一致，那么可以画得细长一些，与白色卷瓣相区分。

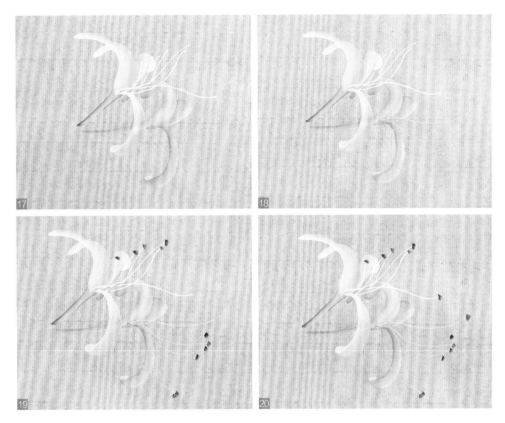

柒　17-18. 用勾线笔蘸清水，调钛白，勾出六根花蕊（五短一长）。同理，黄色金银花则用钛白加藤黄作为笔肚颜色，笔尖蘸橙黄色，勾线的过程中，笔尖颜色很快跟笔肚融合，勾到花蕊尾端，颜色自然被钛白提亮。

　　19-20. 五根短的是雄蕊，用朱砂加淡墨画雄蕊的花药，而最长的是雌蕊，用藤黄加花青来点缀。

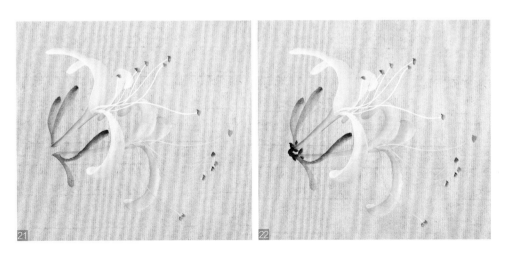

捌　21-22. 用藤黄加花青画出花苞，下笔位置错落有致，收笔位置在两朵花的根部。再用笔尖蘸墨画出花托，用花托把两朵花连接起来。

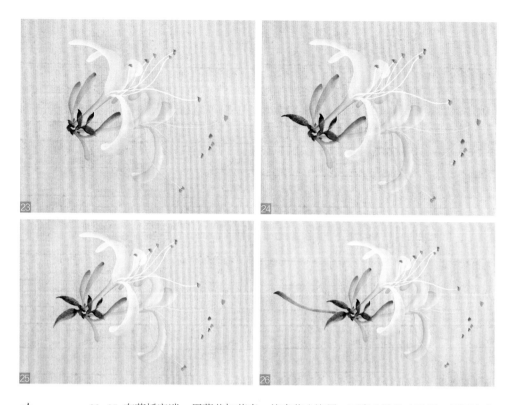

玖　23-25. 在花托底端，用藤黄加花青，笔尖蘸少许墨，画出右边的小叶子，再画出左边的叶子，朝向、大小不同，灵动自然。

26. 鼠须书画笔蘸赭石，再蘸少许藤黄、花青，笔尖蘸少许墨，一笔画出枝干，适当表现弧度，让画面简单自然。

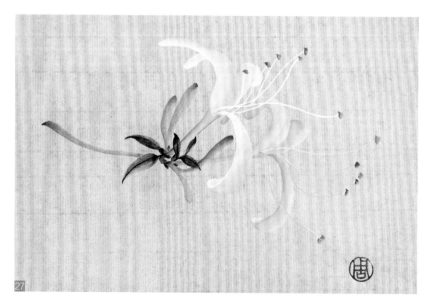

拾　27. 等叶子稍干，用勾线笔蘸少许墨色，勾画叶子的叶脉，作品就完成了。

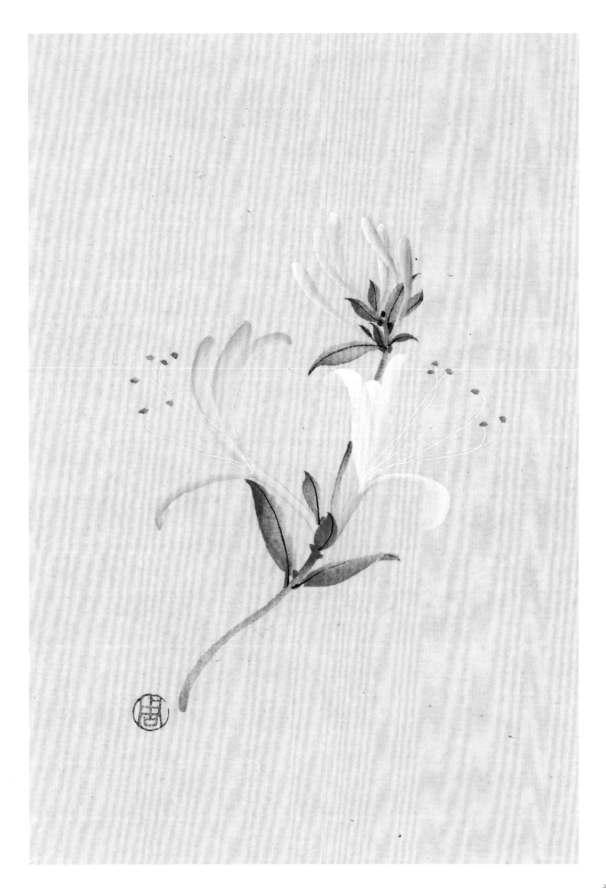

鸢尾花

鸢尾花开的季节，仿佛看见一只一只蓝紫色的蝴蝶飞舞于绿叶之间，将春的消息传递到远方去。

◎ 纸　仿古半生熟宣
◎ 颜料　美邦国画颜料
◎ 笔　极品兼毫、一品紫毫、精品鼠须书画笔、纯石獾勾线笔

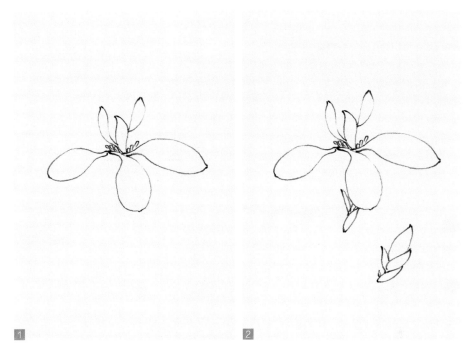

壹　　1-2. 画出一朵盛开的鸢尾花和小花苞，画出花蒂。

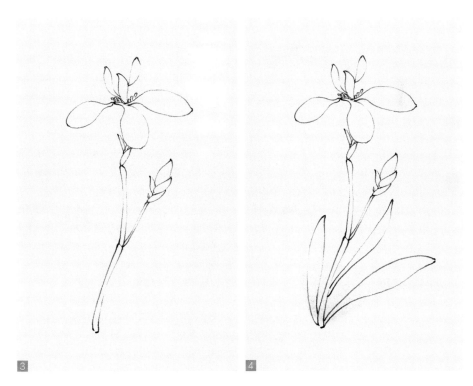

贰　　3-4. 从上往下画出花茎，注意动态走向，跟蝴蝶兰的花茎有异曲同工之妙，
　　　　添加叶子，线稿完成。

◎参考用色

○ 钛白

● 紫色

● 牡丹红

● 曙红

● 花青

藤黄

● 赭石

● 墨

参

5. 准备好颜料，紫色加牡丹红调成紫红色备用。兼毫蘸清水后，刮去多余水分，笔肚蘸少许钛白调匀，再用笔尖蘸紫红色，调匀后下笔，侧锋用笔把笔肚压下去，让颜色自然过渡，一片花瓣就画好了。

肆

6. 在主花瓣的左右两边，各画一片花瓣，右边花瓣比主花瓣大一些，落笔的位置颜色比较深。

7. 在主花瓣的上方，画出三片小花瓣，下笔的方向可以稍微不同。

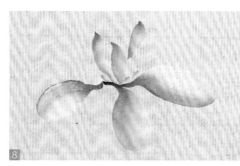

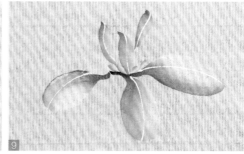

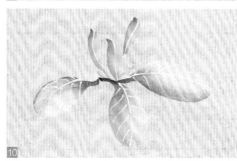

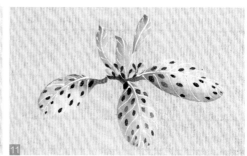

伍

8. 用勾线笔蘸藤黄，笔尖蘸曙红，点出花蕊。

9. 等花瓣的颜色稍微干一些后，用勾线笔蘸钛白，勾出主要花瓣的主纹路。

10. 由中间的纹路向两边延伸，画出花瓣的其他纹路，两边适当错开。

11. 勾线笔蘸藤黄，笔尖蘸曙红调成橙黄色，笔尖再蘸曙红，点缀花蕊。勾线笔蘸清水后，笔尖蘸紫色，从花瓣底部往外，点出斑点，越往外，颜色越淡。点缀完三片主花瓣的斑点，一朵花就完成了。

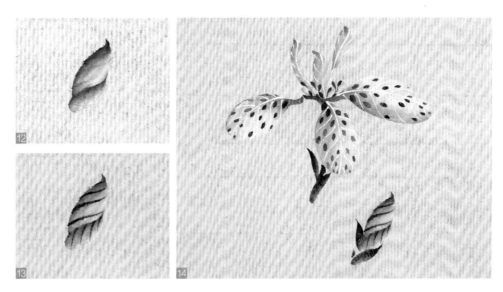

陆　　12-13. 用兼毫侧锋两笔画出小花苞。用紫色勾出花苞的纹路。

14. 花青加藤黄调成嫩绿色备用。笔肚蘸嫩绿色，笔尖蘸花青调匀，过渡后，笔尖蘸少许墨色。侧锋运笔画出花托，注意灵活用笔。

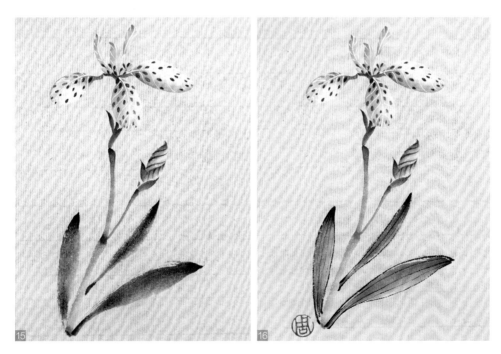

柒　　15. 用兼毫笔蘸清水后，刮去多余水分，笔肚蘸嫩绿色，笔尖蘸少许曙红，再蘸一下花青墨。侧锋下笔画出花茎，将两朵花巧妙地连接起来，再把花茎延伸到底部。然后，花青加藤黄调成深绿色备用。兼毫蘸深绿色，笔尖蘸少许墨色，画出三片叶子，叶尖和叶根颜色比较深。

16. 勾线笔加少许清水，再蘸少许墨色，流畅地勾出叶子的轮廓。在碟子上将勾线笔的笔锋调整一下，勾出叶子的叶脉，线条比叶子的轮廓更细。作品完成。

彼岸花

彼岸花，又名曼珠沙华，少见的国画题材，常用于插画创作中。彼岸花常见红白两色，红色代表着永恒的爱情，白色代表着无尽的思念。

◎纸 仿古半生熟宣
◎颜料 美邦国画颜料
◎笔 极品兼毫、精品鼠须书画笔、纯石獾勾线笔

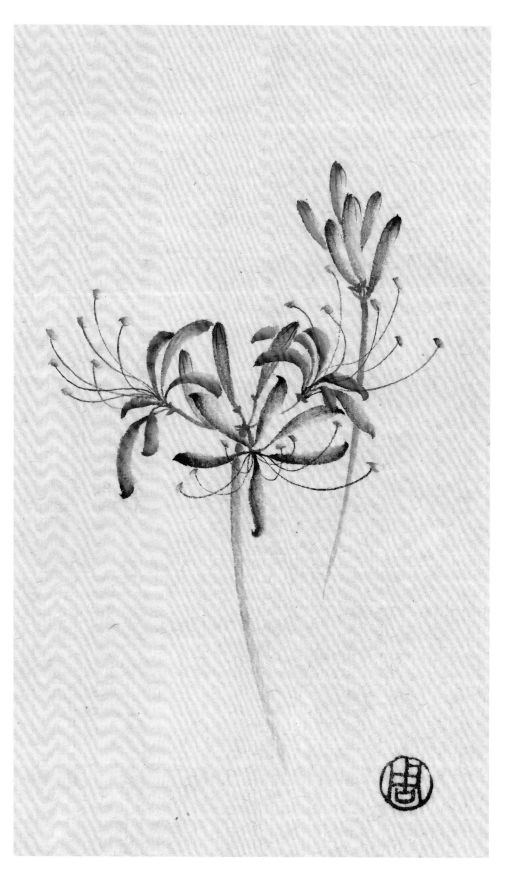

线稿

壹

安排花瓣的时候要注意疏密、前后关系。希望下面的练习能对大家有所帮助。

1. 彼岸花的花序一般有六朵小花，花瓣朝向各不相同。画出第一朵花确定整体位置。这里要合理安排六片花瓣的位置，再勾出花蕊，第一朵小花就完成了。

2. 画出三朵未开花的花苞。

贰

3. 画出主花左右两朵花的花瓣，勾出花蕊。在右上角画出花苞。

4. 添加枝干，线稿完成啦。

设色

◎参考用色

○ 钛白

● 朱砂

● 曙红

● 花青

藤黄

● 墨

参

5. 准备好颜料，朱砂加钛白调成粉色备用。极品兼毫蘸清水后，笔肚蘸粉色调匀、笔尖蘸少许曙红过渡。下笔将笔尖深色压出来，侧锋运笔，让颜色自然融合。画到花瓣根部，笔稍微提起来。这样，一笔颜色过渡自然的花瓣就画好了。

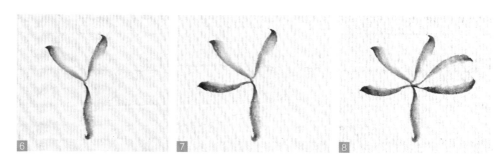

肆

6-8. 画出其他五片花瓣，朝向各不相同。另外，花瓣的画法可以稍微不同，比如下方的花瓣，可以从根部往外运笔。

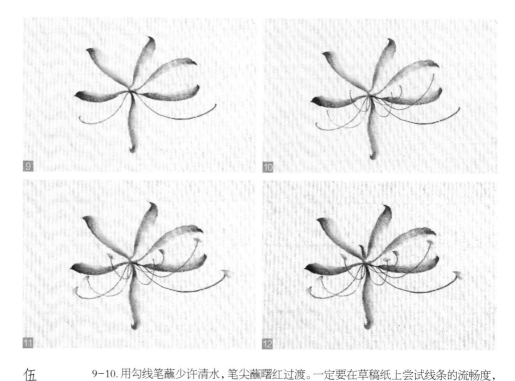

伍

9-10. 用勾线笔蘸少许清水，笔尖蘸曙红过渡。一定要在草稿纸上尝试线条的流畅度，觉得深浅自然、线条流畅就可以下笔了，画出花蕊。

11-12. 用藤黄加曙红，点出花药，雌蕊用藤黄加花青来点缀。然后画出这朵小花的花柄，确定彼岸花的中间点。

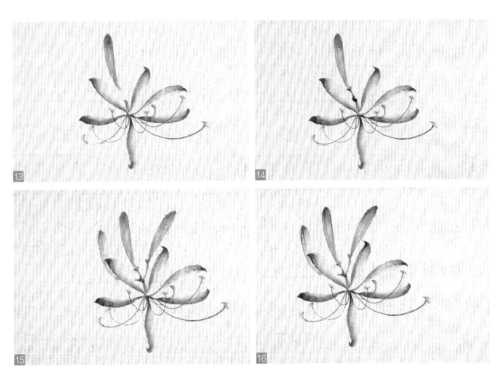

陆　　　13-14. 画出第一朵花苞，并画出花托，连接到彼岸花的中间。

　　　15-16. 同理画出另外两朵花苞。

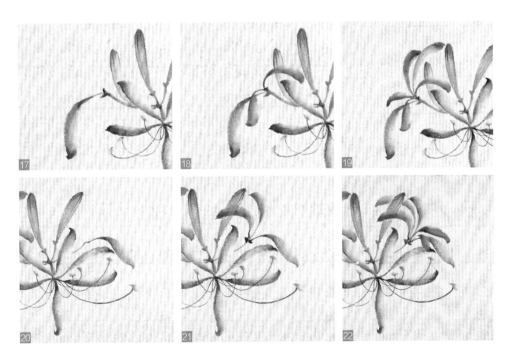

柒　　　17-19. 用笔在左上角画出一片花瓣并延伸到花托，同理画出其他花瓣，注意与花苞的遮挡关系。

　　　20-22. 同理画出右上角的花瓣。

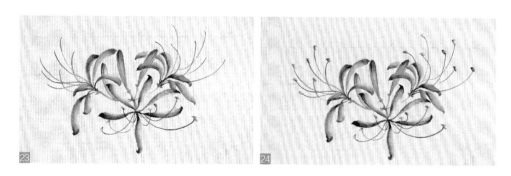

捌　　　23-24.用勾线笔勾出两朵花的花蕊，点出花药。

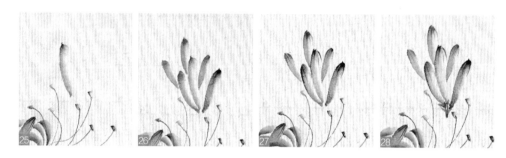

玖　　　25-27.用兼毫蘸清水，笔尖蘸少许曙红，调浅过渡。远处的花苞颜色要比第一朵花更浅。画出六小朵花苞，注意花苞的前后关系。

28.用藤黄加花青，画出花苞下方的花托，并连接起来。

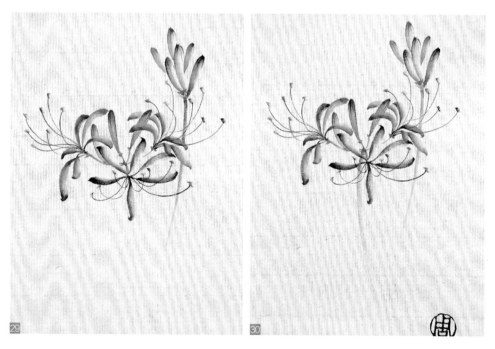

拾　　　29-30.用鼠须书画笔蘸藤黄、花青，笔尖蘸少许花青，侧锋画出花茎。两朵花的花茎向下弯曲，往中间靠拢，相互呼应。作品完成。

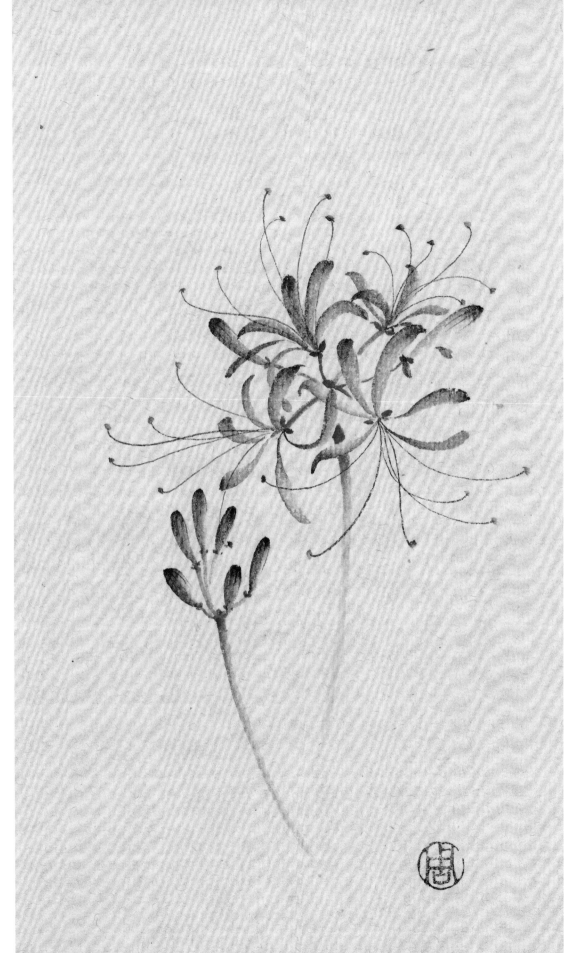

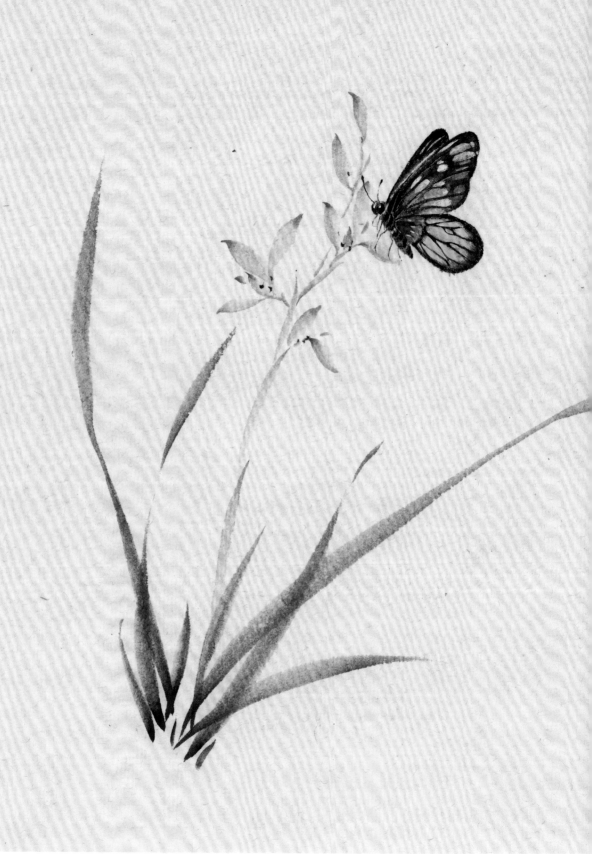

昆虫

瓢虫

瓢虫在国画题材中比较常见，一般在花卉作品中作为点缀。春天，一旦气温回升，越冬的瓢虫就会苏醒过来。夏天，瓢虫大量繁殖后，能帮助人类消灭田里的蚜虫和蚧壳虫。

另外，摄影师在油菜花田中，也能拍到大量的瓢虫。

◎纸　仿古半生熟宣
◎颜料　美邦国画颜料
◎笔　兰羊毫、鼠须书画笔笔、纯石獾勾线笔

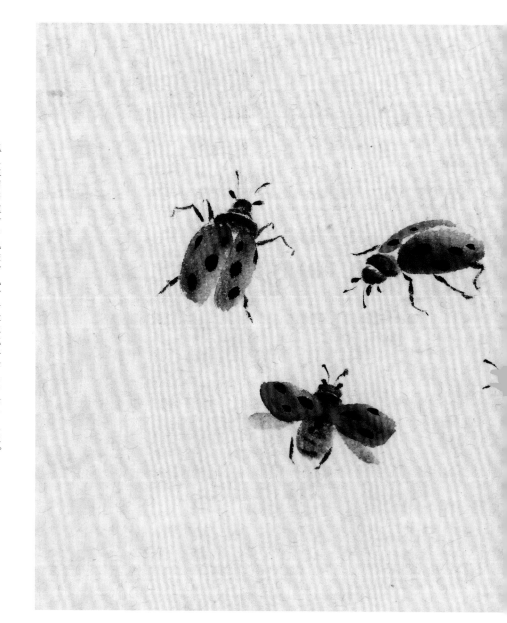

线稿

壹

1. 铅笔打稿，用轻松的线条画出瓢虫的翅膀。
2. 勾出瓢虫的整体轮廓。

设色

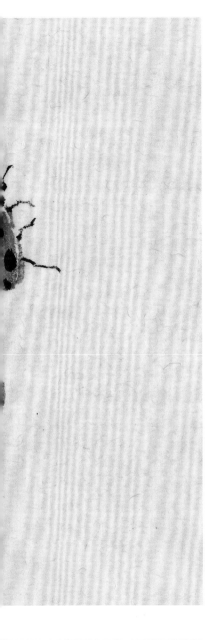

◎ 参考用色

● 朱砂

● 曙红

● 赭石

● 墨

参　4-5.准备好颜料。兰羊毫蘸清水，笔肚蘸朱砂调匀，笔尖蘸曙红。侧锋下笔画出橘红色的瓢虫壳。

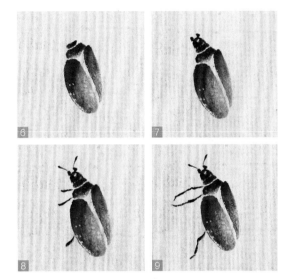

肆　6-7.鼠须书画笔蘸少许赭石，笔尖蘸少许淡墨，画出瓢虫的躯干、头部。用勾线笔蘸墨色画眼睛。

8-9.勾出触角，并添加前、中、后脚。

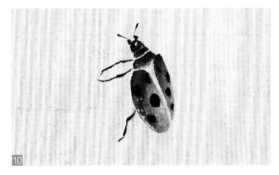

伍　10.鼠须书画笔蘸少许赭石，笔尖蘸少许墨，点画出壳上的斑点。注意斑点的前后关系，不用画得太圆润。

贰　3.添加足，完成线稿。

蜜蜂

蜜蜂在全世界的分布很广，种类繁多。从春季到秋末，在植物开花季节，蜜蜂忙碌不息，酿造和储存蜂蜜。蜜蜂在国画题材中比较常见，经常与牡丹、菊花等一同出现。

◎纸　仿古半生熟宣
◎颜料　美邦国画颜料
◎笔　兰羊毫、鼠须书画笔笔、纯石獾勾线笔

线稿

1

2

壹

1. 铅笔画出蜜蜂的头部（眼睛、口器）和胸部，注意头与胸几乎同样宽。

2. 画出蜜蜂的腹部，像椭圆形。注意线条深浅的变化，添加腹部的纹路，然后添加一对翅膀。

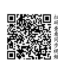

设色

◎参考用色

藤黄

曙红

赭石

墨

参

4. 准备好颜料。鼠须书画笔蘸清水后，刮去多余水分，笔肚蘸少许赭石，笔尖蘸少许墨。调匀后，侧锋画出蜜蜂的胸部。

5. 趁湿用勾线笔蘸浓墨点画胸部深色的位置，表现胸部的体积感。然后点画出腹部的绒毛。

肆

6. 勾线笔蘸赭石墨，画出蜜蜂的头部（眼睛和口器）。

7. 再用勾线笔勾出触角，落笔重、收笔轻。

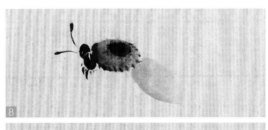

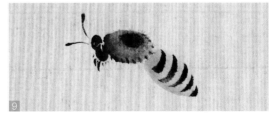

伍

8. 兰羊毫蘸少许藤黄，笔尖蘸曙红，侧锋画出蜜蜂的腹部。

9. 用勾线笔蘸赭石墨，画出腹部上的纹路。

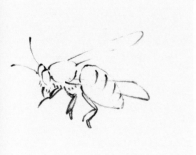

贰

3. 添加前、中、后足和触角，线稿完成。

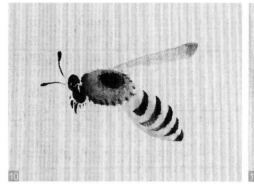

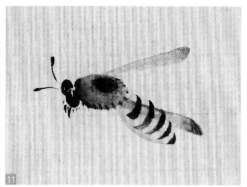

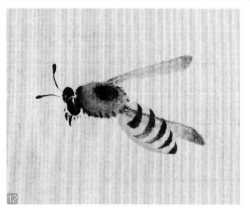

陆

10-11. 添加一对膜质翅（鼠须书画笔蘸清水，笔尖蘸少许赭石墨，调淡再画），注意翅膀的前后关系。

12. 用干燥的笔扫出翅膀。

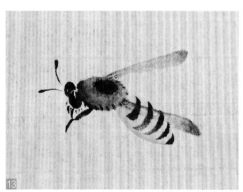

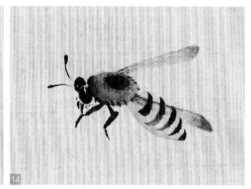

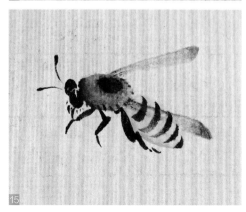

柒

13-15. 用浓墨勾画蜜蜂腿部，注意前中后的关系，并完善整体。作品完成。

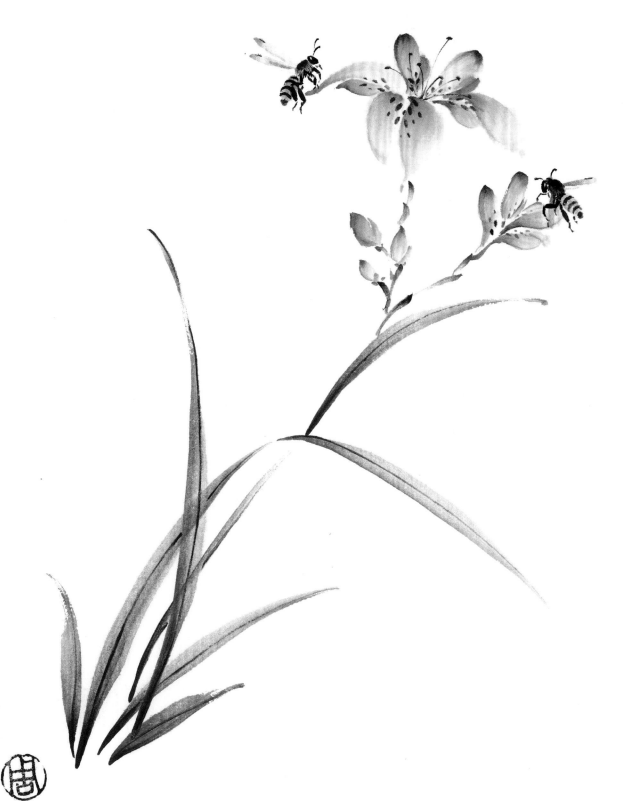

蝴蝶

蝴蝶种类繁多，千姿百态，绚丽缤纷，穿梭于繁花丛中。蝴蝶在国画题材中比较常见，品种以凤蝶、蛱蝶和粉蝶为主。蝴蝶最引人注目的无疑是它们美丽的翅膀，下面为大家示范一下，如何表现比较复杂的蝴蝶翅膀。

◎纸 仿古半生熟宣
◎颜料 美邦国画颜料
◎笔 兼毫、鼠须书画笔、纯石獾勾线笔

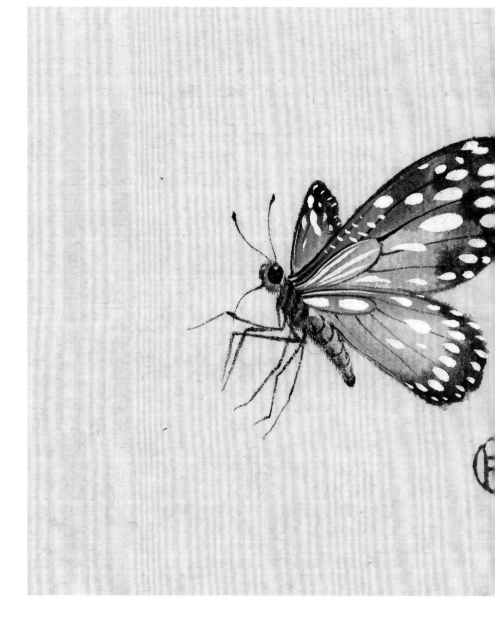

线稿

1 2

壹

1. 铅笔画出翅膀（前、后翅），前翅较大。
2. 画出蝴蝶的头部、胸和腹部，并添加喙和足。

设色

◎ 参考用色

○ 钛白

● 朱砂

● 酞菁蓝

● 赭石

● 墨

4

5

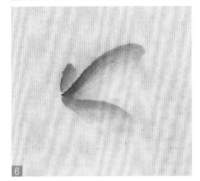

6

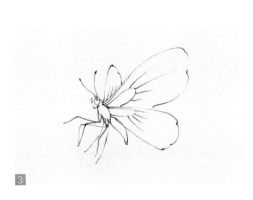

3

贰

3. 简单概括翅膀的纹路，完成线稿。

参

4-6. 准备好颜料。兼毫笔蘸清水后，刮去多余水分，笔肚蘸钛白调成清水状态。笔尖蘸酞菁蓝让颜色自然过渡，最后用笔尖再蘸一点酞菁蓝，侧锋下笔往右上角运笔，始终保持笔尖在一侧。这样，蝴蝶的前翅就完成了。用同样的画法画出后翅和另一边的前翅，注意翅膀的主次关系。

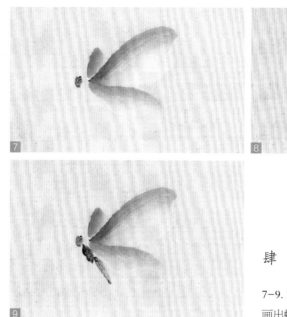

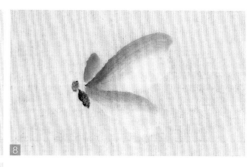

肆

7-9. 鼠须书画笔蘸赭石调少许墨，用淡赭墨画出蝴蝶身体（头部、胸部和腹部）的底色。

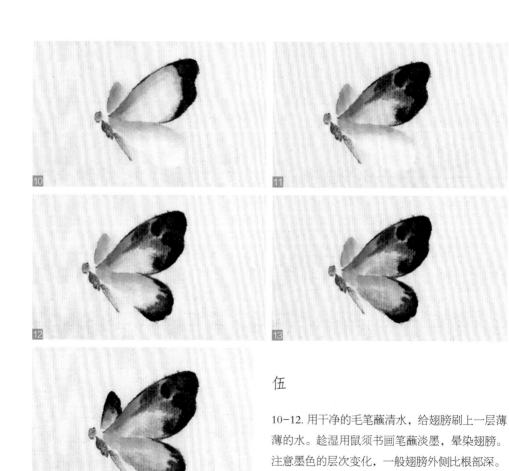

伍

10-12. 用干净的毛笔蘸清水，给翅膀刷上一层薄薄的水。趁湿用鼠须书画笔蘸淡墨，晕染翅膀。注意墨色的层次变化，一般翅膀外侧比根部深。

13-14. 兼毫洗净后，蘸少许朱砂调匀，铺在翅膀上较浅的位置。颜色淡淡的，自然就好。

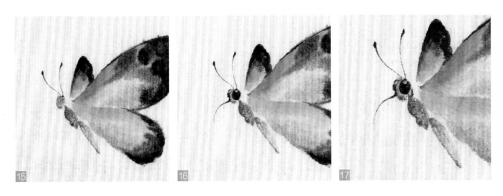

15. 勾线笔蘸赭墨画出蝴蝶的触角。

16-17. 用赭墨画出蝴蝶的眼睛并完善头部细节，表现出毛茸茸的质感。

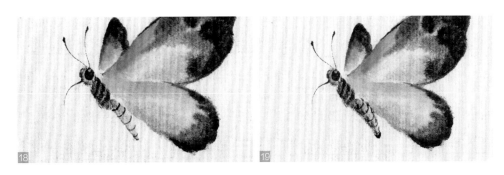

柒

18-19. 同理画出蝴蝶胸部、腹部的质感，一定要耐心处理这里的细节。

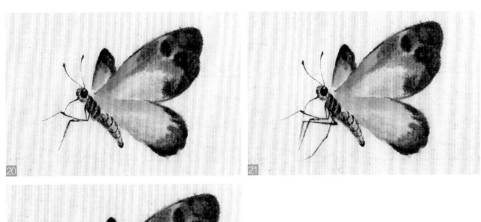

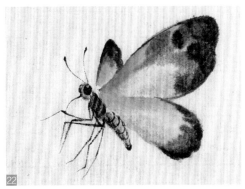

捌

20-22. 用勾线笔蘸赭墨，按顺序画出蝴蝶的三对足。足分三节，要细心处理，线条可以画得有弹性一些、灵动一些。

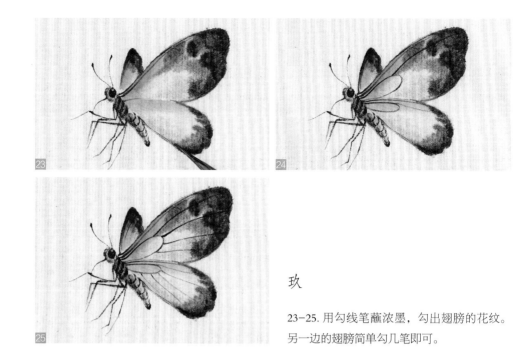

玖

23-25. 用勾线笔蘸浓墨，勾出翅膀的花纹。另一边的翅膀简单勾几笔即可。

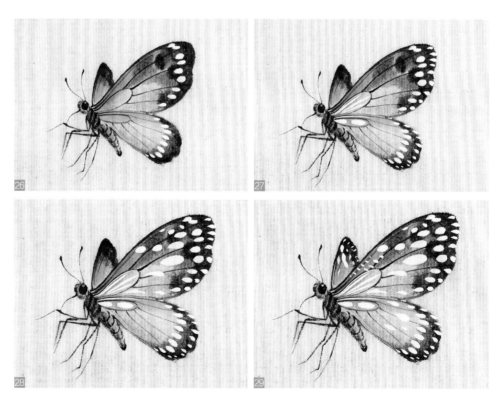

拾

26-28. 勾线笔蘸清水调钛白，从翅膀晕染墨色的位置开始，点缀白色的花斑。再往翅膀中间添加稍微大一些的花斑，让翅膀不至于太过死板。

29. 简单点缀另一边的翅膀。最后用勾线笔的笔尖，轻轻点一下眼睛留白的地方，让眼睛更灵动，作品就完成了。

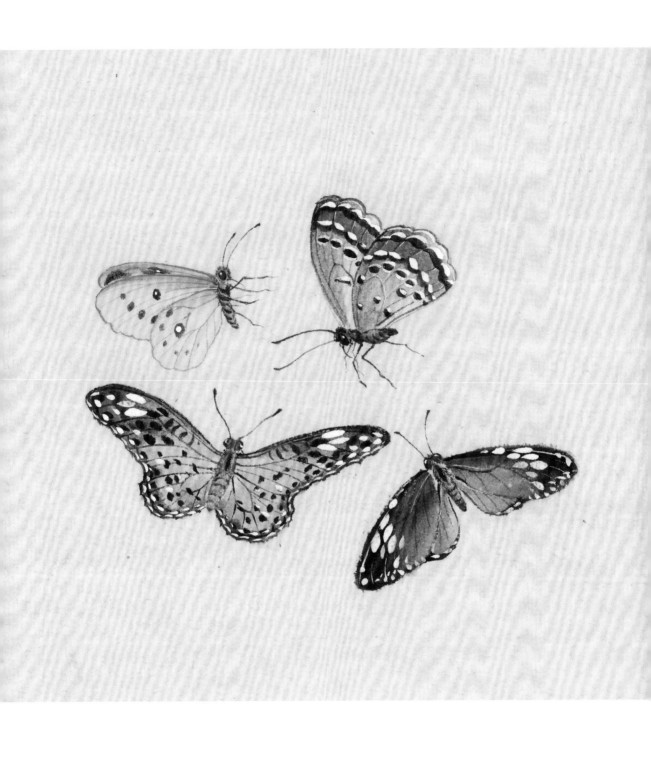

蜻蜓

蜻蜓是传统绘画中常见的虫类题材。蜻蜓身躯瘦长，复眼大而明亮，双翅呈透明状，是历代画家乐于表现的题材之一。蜻蜓的身体有棕黄、红、蓝、黑、绿等多种颜色，形体大小也有所不同。下面以翅膀舒展的蜻蜓为例子，讲解蜻蜓的画法。

◎纸　仿古半生熟宣
◎颜料　美邦国画颜料
◎笔　兰羊毫、极品兼毫、精品鼠须书画笔、纯石獾勾线笔

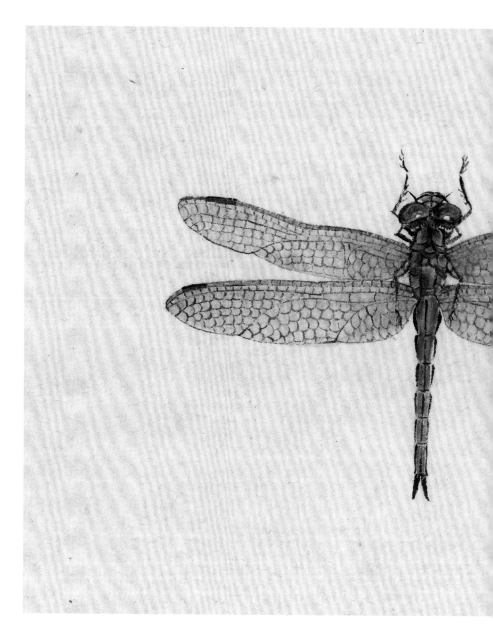

线稿

壹

1. 用铅笔画出蜻蜓的身体（头部、胸部和腹部）。

2. 画出蜻蜓翅膀的轮廓，注意前后翅的大小关系（后翅偏大）。

设色

◎参考用色

○ 钛白

● 朱砂

● 赭石

● 曙红

● 墨

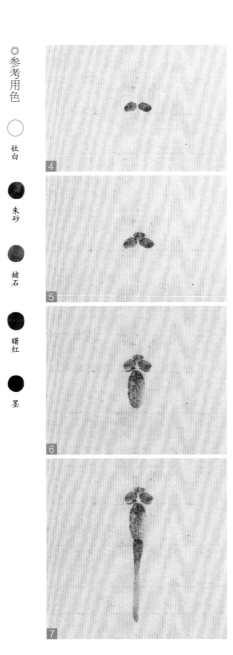

4

5

6

7

3

贰

3. 添加前、中、后足，线稿完成。

4-7. 准备好颜料。兰羊毫蘸清水后，刮去多余水分，笔肚调赭石加少许墨。侧锋下笔，画出蜻蜓身体的底色，眼睛和口要细心处理，画完胸部后画腹部，注意腹部前端比尾端粗一些。

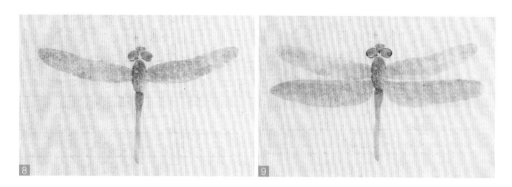

肆　　　8-9.兰羊毫蘸清水，把赭石墨调淡，画出蜻蜓的翅膀，后翅比前翅大一些。

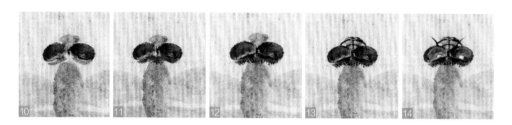

伍　　　10-14.鼠须书画笔蘸赭石，笔尖蘸少许墨，为蜻蜓的眼睛填色。用勾线笔蘸少许墨，画出两根小触角（国画作品中很少描绘蜻蜓的触角）。用钛白调少许清水，点缀蜻蜓的复眼，表现出体积感，并表现出眼睛周围毛茸茸的质感。

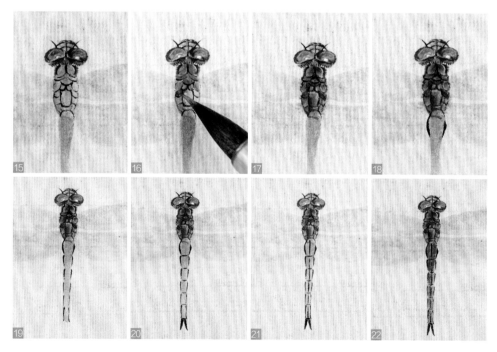

陆　　　15-22.同理铺上胸部的固有色。用勾线笔勾出轮廓，最后用一点点钛白加清水来表现胸部的肌理。接着用勾线笔勾出腹部的轮廓，再用赭石墨加少许曙红，分染细长的腹部。

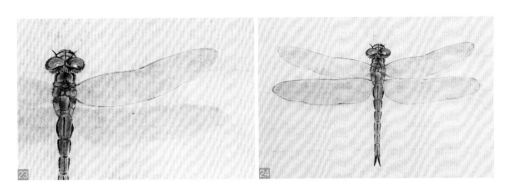

柒　　　　23-24. 勾线笔蘸淡淡的赭石墨，用流畅的线条画出翅膀的大体轮廓。

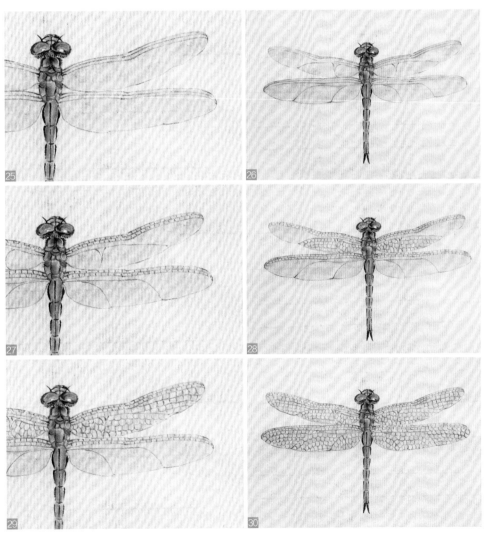

捌　　　　25-30. 根据蜻蜓网状翅脉的结构，先勾画翅膀顶端的横脉，再勾画其他脉络。同时
　　　　　给左右两边的翅脉勾线，以保证翅膀的对称（不是完全的对称）。这个过程比较漫
　　　　　长且考验耐心，画的时候不要着急。

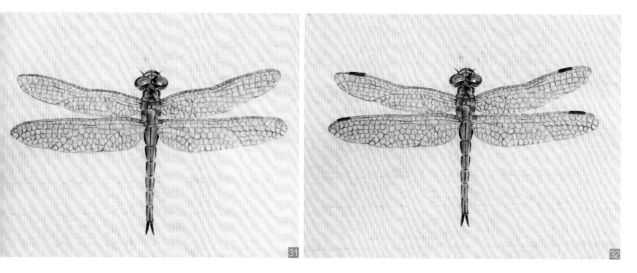

玖　　31-32. 赭石调淡淡的朱砂，分染翅膀顶端的横脉。用勾线笔蘸赭石墨，点缀翅膀顶端的翅痣，一般占三个脉络网格。

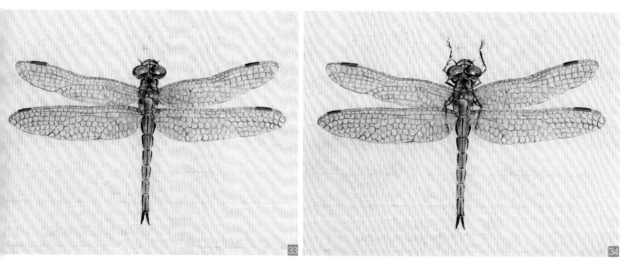

拾　　33-34. 兰羊毫蘸清水后，再蘸朱砂调匀，分染翅膀根部。等颜色干透后，用勾线笔蘸赭石墨，勾出前、中、后足，作品就完成了。

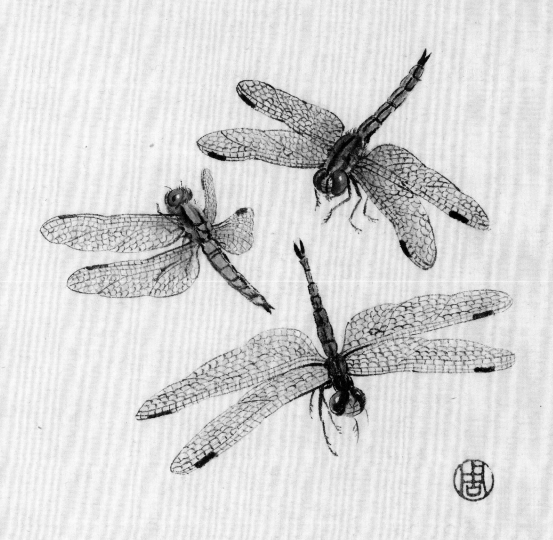

创作应用

油菜花

油菜花看似平凡，但它的花色金黄，给人一种生机勃勃的感觉。油菜花代表着一种积极向上的乐观态度，寓意加油奋斗，未来可期！

◎纸 古风蜡染宣纸书签
◎颜料 美邦国画颜料
◎笔 兰羊毫、纯石獾勾线笔

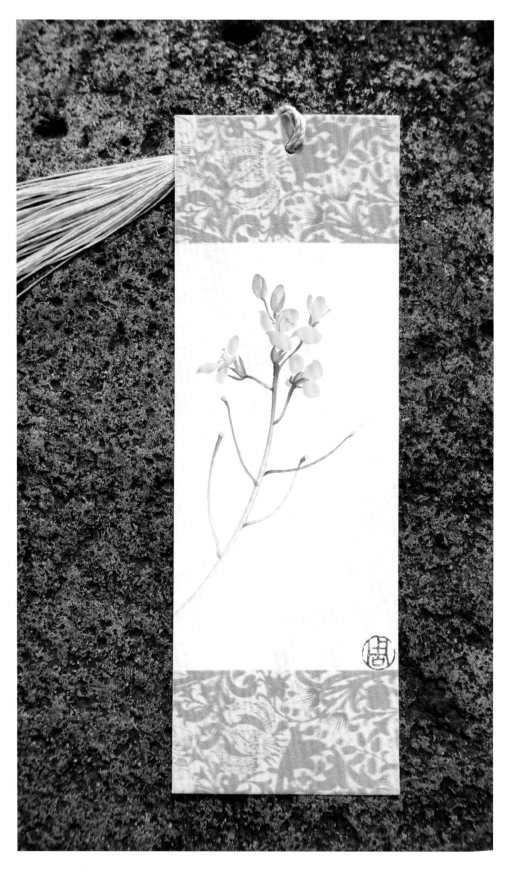

线稿

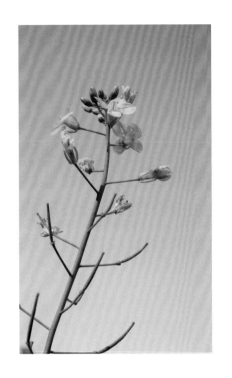

壹

1. 根据参考图画出主要的油菜花。

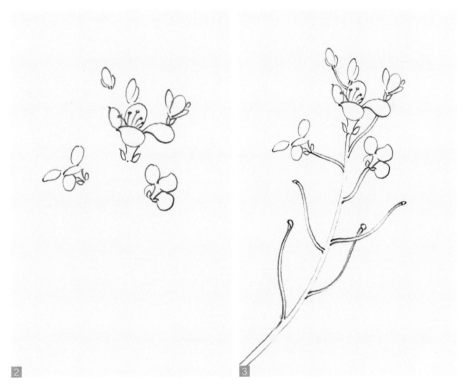

贰

2-3. 画出其他分布在周围的花，画出花苞并添加花托。勾勒出油菜花主要的花茎，并用小花柄连接每一朵花，草稿就完成了。

九五

设色

◎参考用色

藤黄

曙红

花青

墨

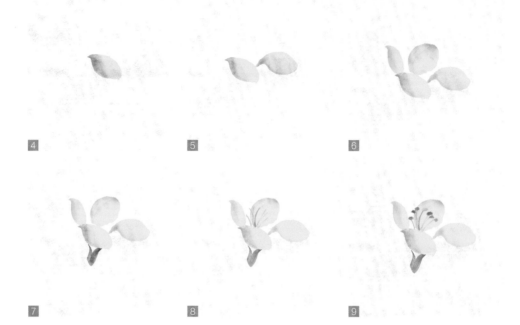

参

4-7.藤黄加曙红调成橙黄色备用，兰羊毫蘸藤黄，笔尖蘸橙黄色，侧锋下笔，依次画出四片花瓣。

8-9.藤黄加花青调成草绿色，两笔草绿色画出包着花瓣的萼片。勾线笔蘸少许橙黄画出六根雄蕊、一根雌蕊，并点出花药。

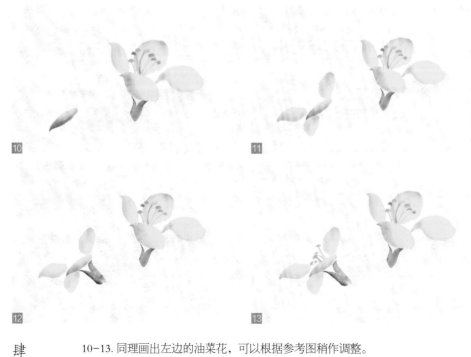

肆

10-13.同理画出左边的油菜花，可以根据参考图稍作调整。

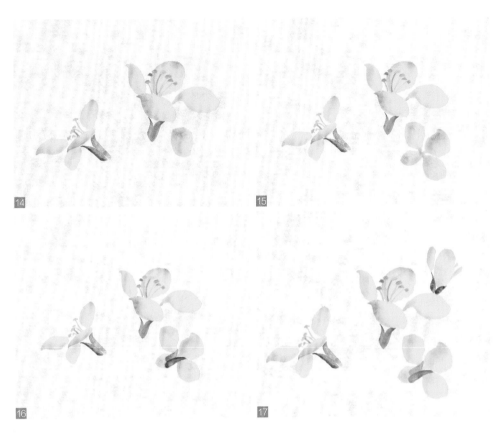

14 15 16 17

伍　14-17.在右下方画出第三朵油菜花,这朵花背向我们,看不到花蕊。再画右上方的花,
不必太过抢眼,简单画几片花瓣即可。

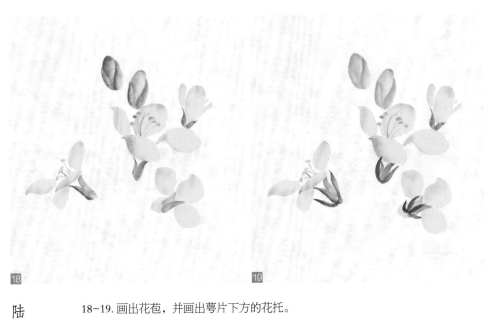

18 19

陆　18-19.画出花苞,并画出萼片下方的花托。

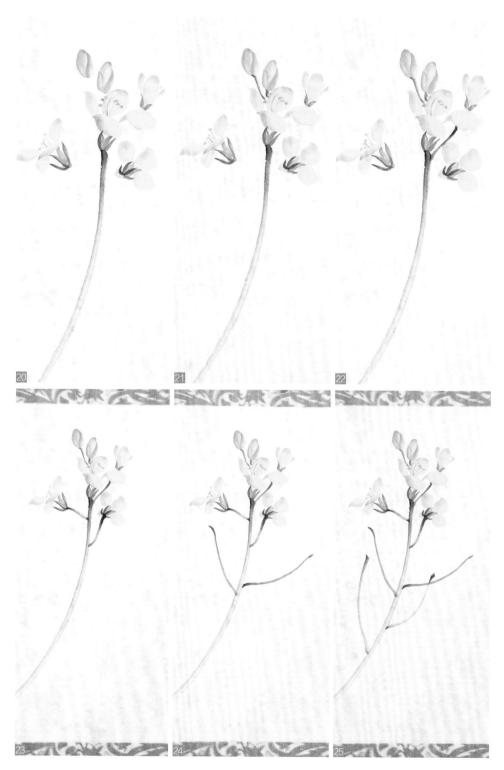

柒

20-25. 鼠须书画笔蘸藤黄加花青，调成草绿色，笔尖蘸少许花青，侧锋下笔，依次画出每朵花的小花柄。根据参考图片，我们略掉那些凋谢的花朵，留下长长的种荚。画面的构图会因为这些种荚而更丰富。

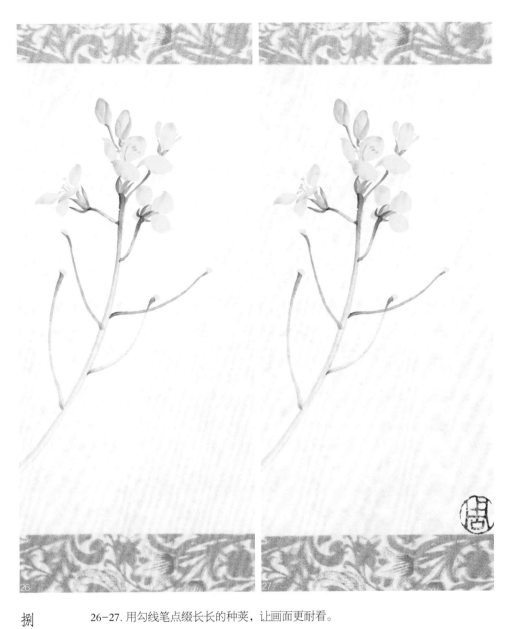

捌 　　　26-27. 用勾线笔点缀长长的种荚，让画面更耐看。

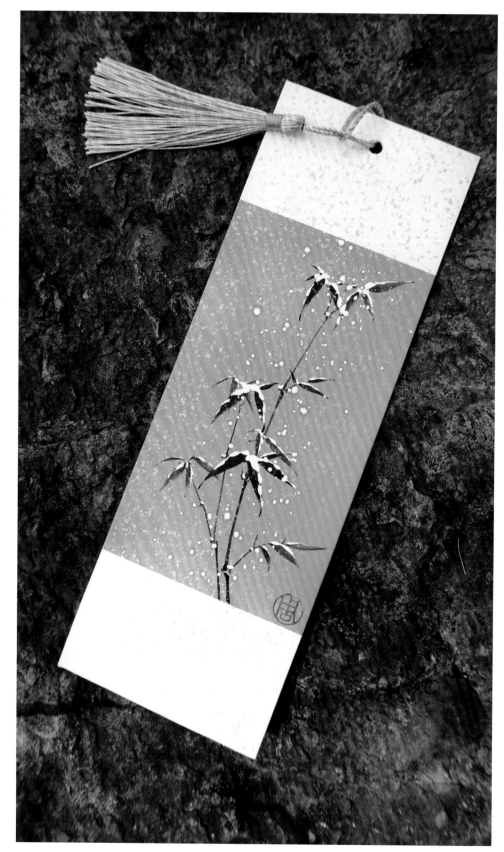

雪竹

雪竹是将国画中常见的竹子，与雪结合在一起，以表现竹子的神韵与气节。朱元璋的咏物诗《雪竹》中写到『雪压竹枝低，低下欲沾泥。一朝红日起，依旧与天齐。』，体现了雪竹顽强的意志，赞扬了逆境中的奋斗者。

◎ 纸　古风蜡染宣纸书签
◎ 颜料　美邦国画颜料
◎ 笔　兰羊毫、纯石獾勾线笔

线稿

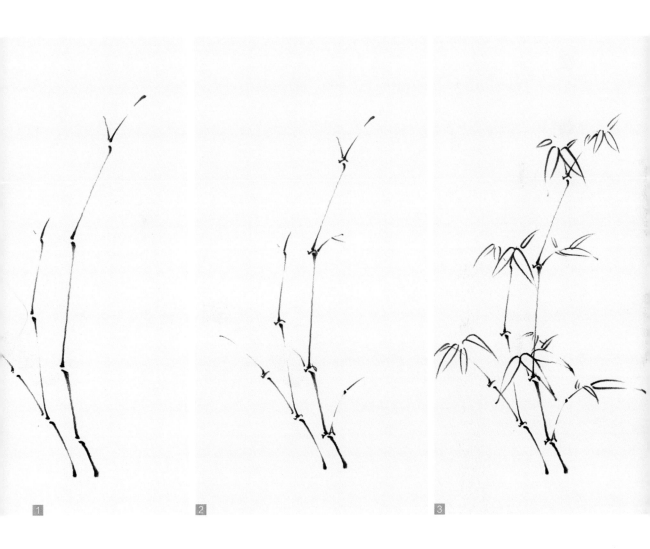

1 2 3

壹

1.画竹先立竿，竹竿的走势决定画面的布局。用铅笔画草稿，从下往上画出竹竿，注意下方竹竿稍微粗一些，越往上越细长，画到上方竹竿稍微变小。要求画出弯节不弯竿的效果，表现出竹竿的弹性。两枝竹竿忌垂直交叉，而且竹节要错开。

2.在竹节处画出小枝，竹节不必节节生枝。再用写节法（乙字法或八字法）画出竹竿之间的竹节。

3.用双勾法添加竹叶，以"个""介"字为基础，每三四片竹叶为一组，注意疏密关系。草稿完成。

设色

◎参考用色

○ 钛白

● 花青

● 墨

贰

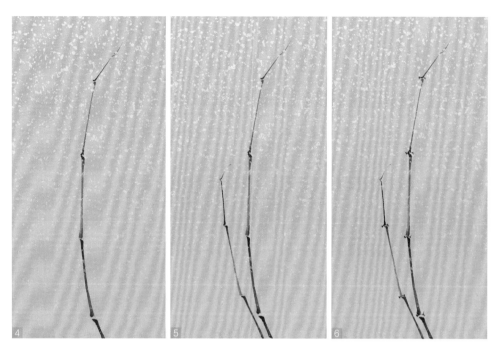

4-5.画墨竹，选较硬的兰竹笔为宜。在小书签上作画，选择勾线笔即可。纯石獾勾线笔蘸清水后，用纸巾吸去多余水分。用笔尖蘸浓墨，也可以先蘸少许花青，笔尖再蘸浓墨过渡。取出另外一张草稿纸，多尝试运笔，保证运笔过程中线条流畅，方可下笔。从下往上画出竹竿，运笔是起、行、收的过程。一根竹竿蘸一次墨即可，画到竹竿顶端的时候，墨就慢慢变浅了。

6.用写节法画出竹节，用墨稍浓。

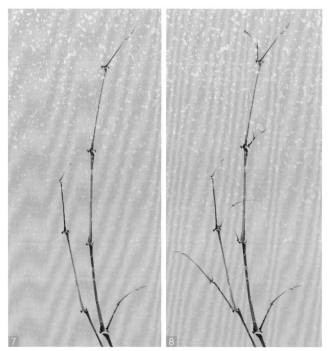

参

7-8.画出小枝，注意出枝方向，用笔肯定。

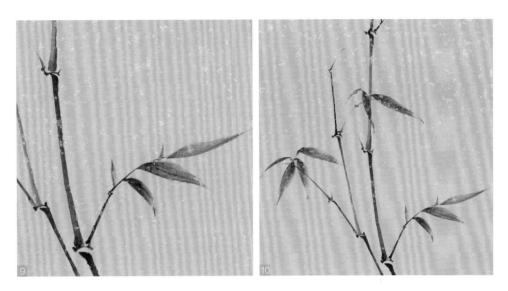

肆　　　9-10. 竹叶有浓淡，即前叶宜浓，后叶宜淡。兰羊毫蘸清水，笔尖蘸少许浓墨过渡。
　　　侧锋下笔画出淡淡的竹叶。

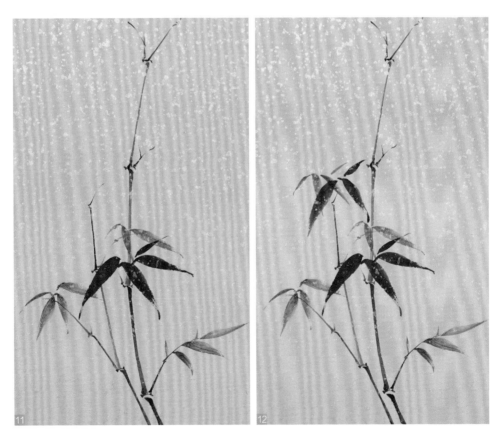

伍　　　11-12. 用兰羊毫蘸浓墨，在主竿的前方画出四片颜色较浓的竹叶。正叶画宽，侧叶
　　　画窄。同理画出左边竹竿的叶子。

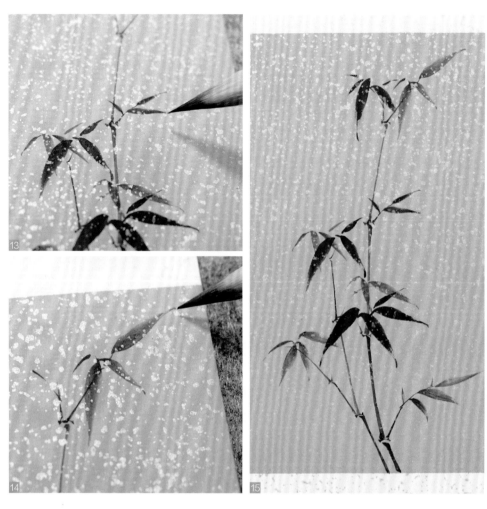

13-14. 继续往上画出颜色较淡的竹叶，浓淡可以自己感受，觉得竹叶是前叶，就画浓一些。

15. 等竹叶完成后，整幅画的效果就出来了。注意疏密关系，不用太密但看起来要舒服。

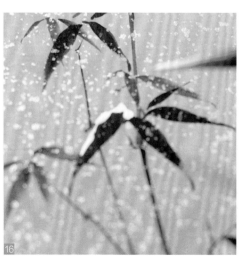 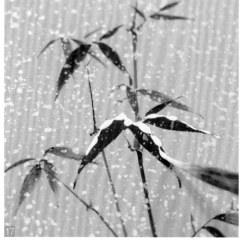

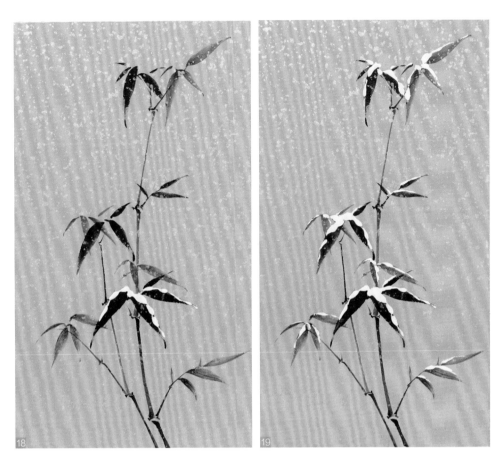

柒　　16-19. 勾线笔蘸少许钛白，画出竹叶上的白雪。画雪的时候，从下往上画，就不会感觉无从下手。觉得叶子比较厚，积雪就稍微多画一些。

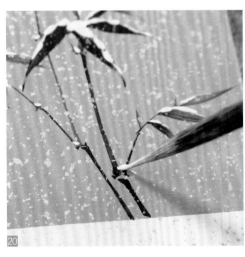

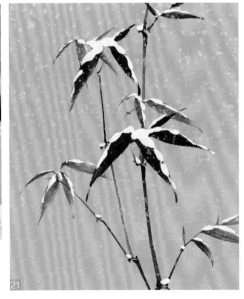

捌　　20-21. 等画完叶子上的白雪后，再点缀一下关节处的雪。

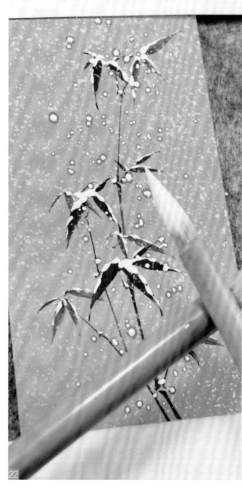

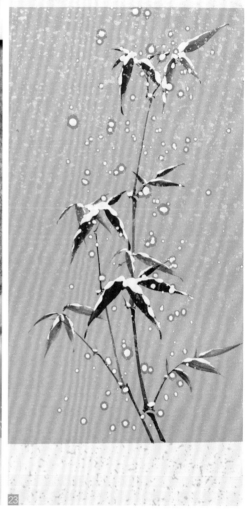

玖

22. 用纸把书签上下的空白处挡住。兰羊毫蘸清水后，蘸大量的钛白调匀。两手持笔，右手拿兰羊毫，左手拿另一支干净的毛笔。对准画面，离作品 5 至 10 厘米远，敲上白色的雪。敲雪过程中，左手毛笔高度保持不变，右手毛笔把雪花均匀地敲到画面上。雪花自然即可，无需太多。

23. 作品完成。

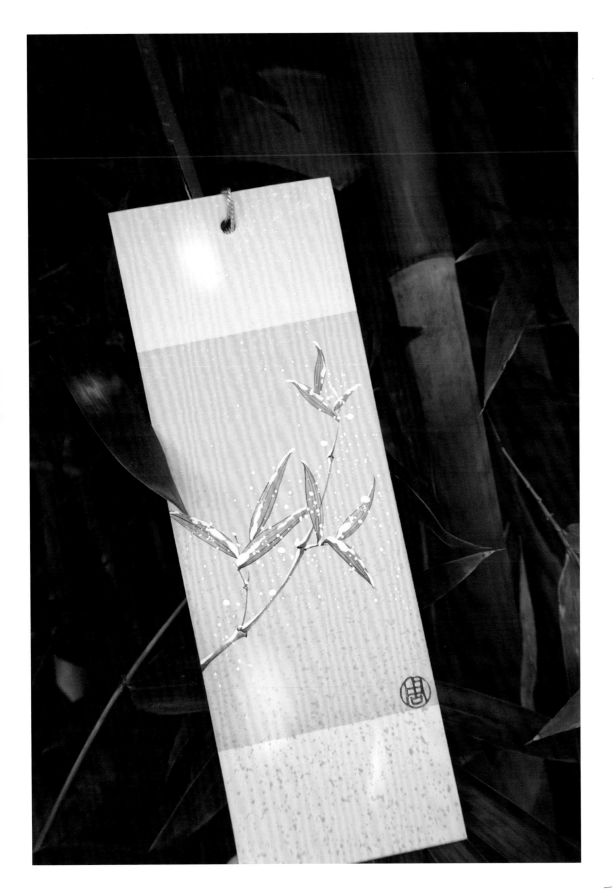

红黄锦鲤

锦鲤自古以来就被中国人视为吉祥之物，人们相信锦鲤是一种有灵性的鱼类，寓示好运连连。因此锦鲤也深受画家喜爱，是颇受欢迎的国画题材。

◎纸　古风蜡染宣纸书签
◎颜料　美邦国画颜料
◎笔　兰羊毫、纯石獾勾线笔

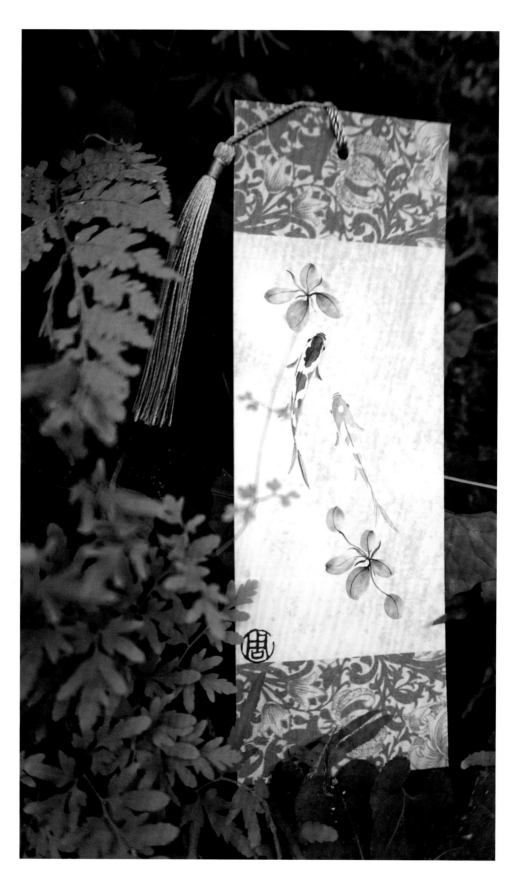

线稿

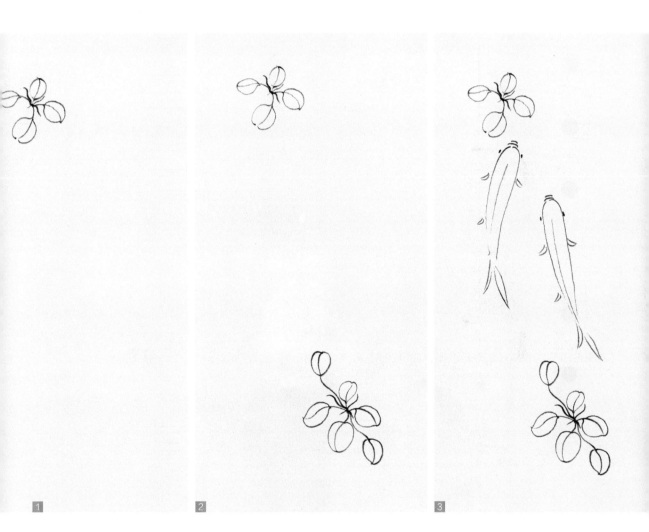

壹

1. 铅笔打稿，画出左上方的浮萍，浮萍叶要饱满圆润。

2. 另一片浮萍安排在右下方，稍微比第一片浮萍大一些。

3. 大致画出两条锦鲤的轮廓，确定好位置，草稿就完成了。

◎参考用色

○ 钛白

● 二绿

● 曙红

● 花青

○ 藤黄

● 赭石

● 墨

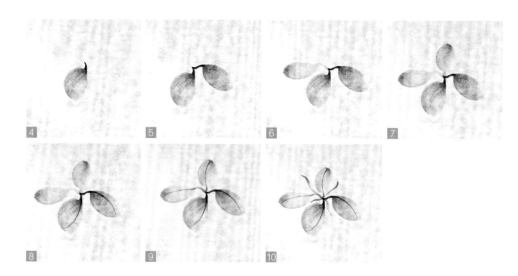

贰

4-7. 先准备颜料。用兰羊毫蘸清水之后，笔肚蘸少许淡花青过渡，笔尖蘸淡墨，侧锋下笔从叶根往外画，收笔的时候保持叶片圆润，第一笔就完成了。在不洗笔的情况下，直接用笔肚蘸二绿调花青，颜色稍微深一些，在右侧画出第二片叶子。用同样的方法蘸取颜料之后，用笔尖下笔，运笔把叶子画圆润之后延伸到叶子根处。第四片叶子在三片叶子的正上方，反方向下笔往叶子的根部方向画，画的过程中让笔尖保持在叶子的左侧，让叶子的质感更通透。

8-10. 画叶脉，将赭石加淡墨调匀，勾的时候注意线条的弧度。用淡赭石画出浮萍下方的根须，处理得灵动、飘逸一些。

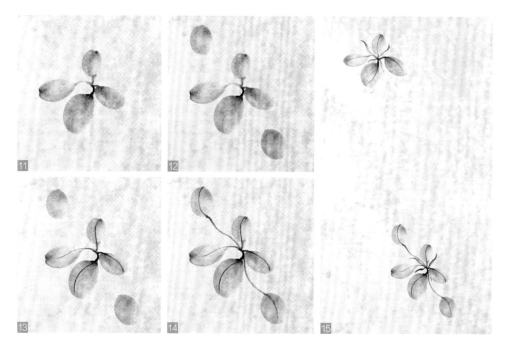

叁

11-15. 同理画出右下方的浮萍，叶子的大小跟第一朵有所区别。另外，多添加两片叶子，尽量延伸，让简单的画面灵动起来。

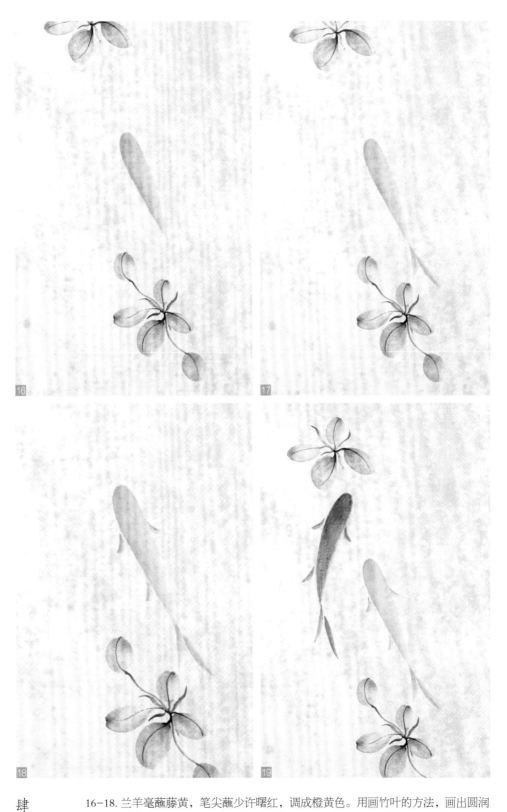

肆

16-18. 兰羊毫蘸藤黄，笔尖蘸少许曙红，调成橙黄色。用画竹叶的方法，画出圆润的鱼头之后，侧锋向下运笔。鱼尾呈长短两片分开，一笔带过即可。

19. 用曙红加橙黄画另一条锦鲤。表现出鱼的动态，让画面更加自然。

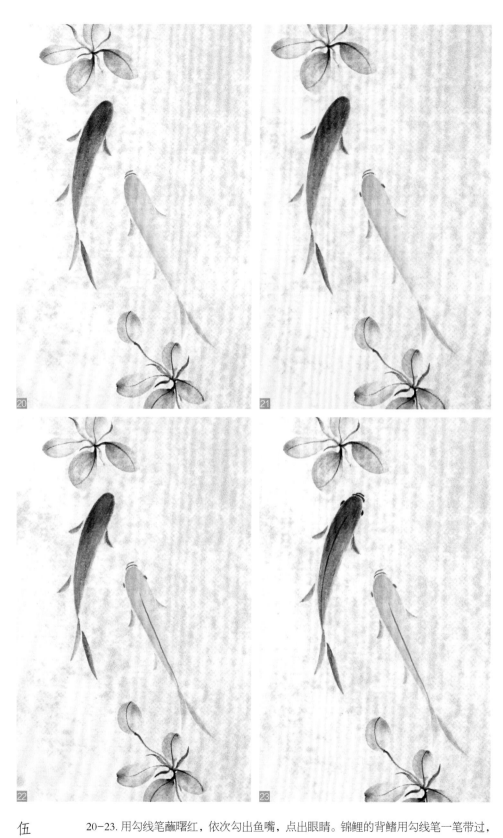

伍　　　　20-23. 用勾线笔蘸曙红，依次勾出鱼嘴，点出眼睛。锦鲤的背鳍用勾线笔一笔带过，勾线流畅自然。

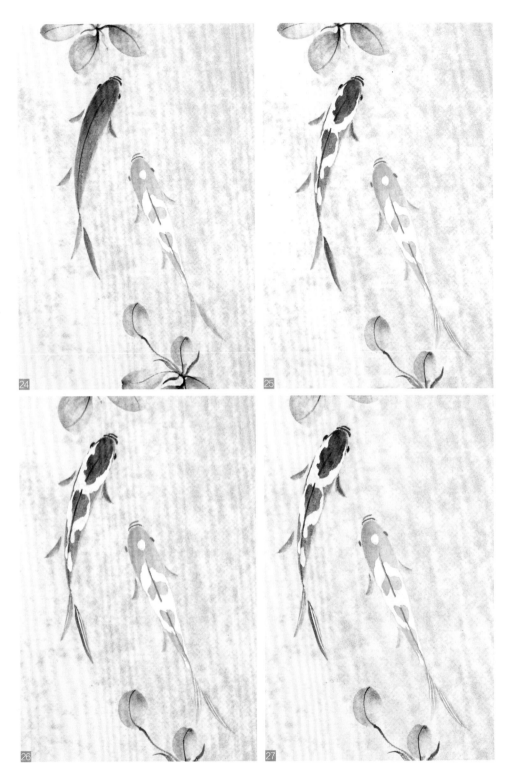

陆

24-25. 勾线笔蘸钛白，画出锦鲤的斑纹，可根据个人喜好来画鱼背的斑纹。可以适当参考一些锦鲤图片。

26-27. 勾线笔蘸少许钛白调清水，画出锦鲤尾鳍的纹路。简单勾画两条线即可，作品就完成了。

雪梅

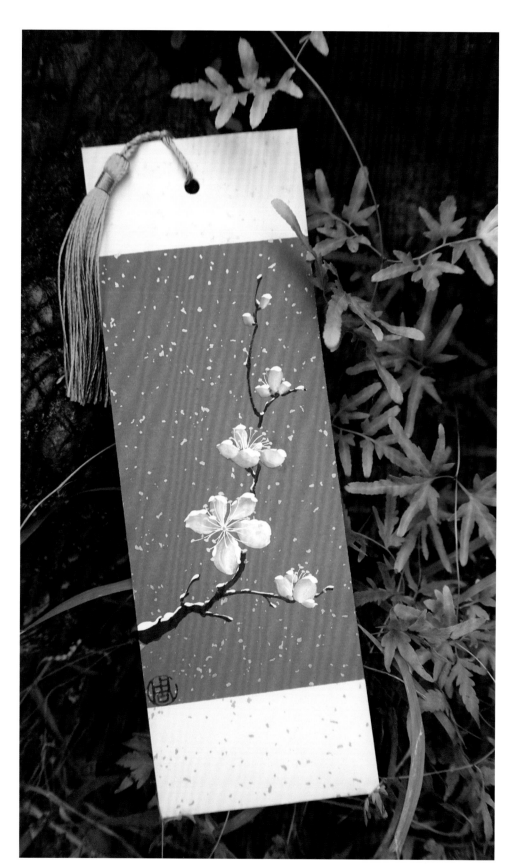

梅花是国画中常见的题材，与雪花结合之后，梅花与雪的形象更加活泼动人。卢梅坡《雪梅》中的名句：「梅须逊雪三分白，雪却输梅一段香」传唱至今。

◎ 纸　古风蜡染宣纸书签
◎ 颜料　美邦国画颜料
◎ 笔　兰羊毫、纯石獾勾线笔

线稿

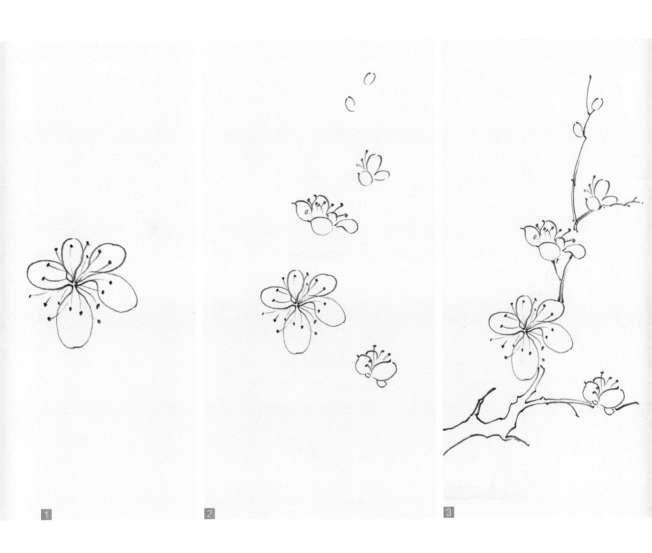

1-2.先用铅笔随意画出一朵梅花，并确定其他梅花的位置和花瓣的朝向。

3.添加枝干，丰富细节。

设色

◎ 参考用色

○ 钛白

● 曙红

● 花青

藤黄

● 墨

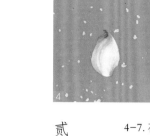 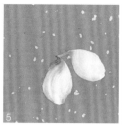 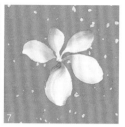

贰　　4-7.在深色的蜡染书签纸上作画比较有挑战性,但这并不会影响我们的发挥。画花瓣的时候,不管圆润与否,都不要再次改动。薄薄的花瓣会显得通透一些。

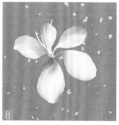 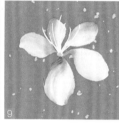 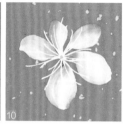 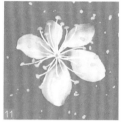

叁　　8-11.在花瓣中间用草绿色点出中心点,用勾线笔蘸少许钛白调匀,在备用纸上练习,线条要流畅。注意提前用纸巾擦干毛笔,不要让笔上的清水顺着笔尖流下来。围绕着中间点画出蕊丝,并点出花药。

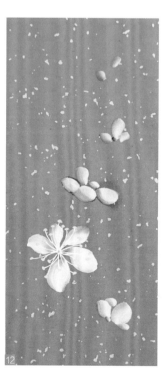 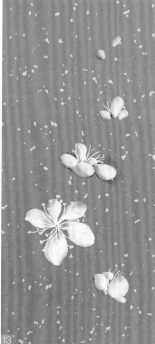 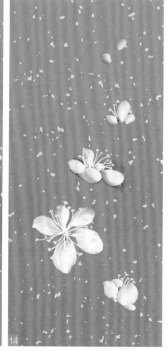

肆　　12-14.同理画出其他花朵,花瓣的朝向各不相同。添加花蕊并画出小花苞。

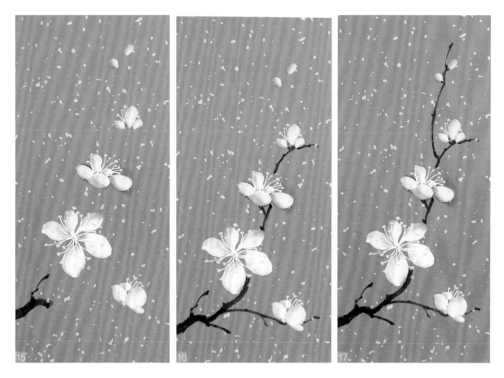

　　　　15-17. 勾线笔蘸浓墨，侧锋从树干根部朝花朵方向画出枝干，越往上走，枝干越细。

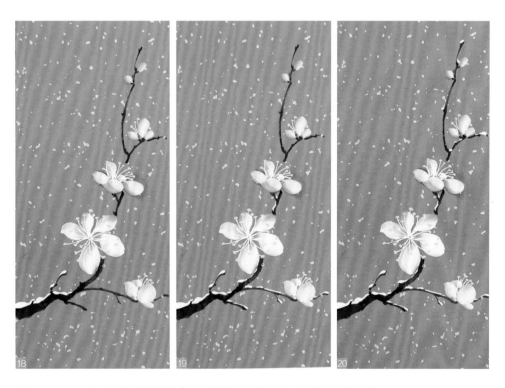

陆　　　　18-20. 勾线笔蘸钛白，画出枝干上的白雪，注意积雪的区域。

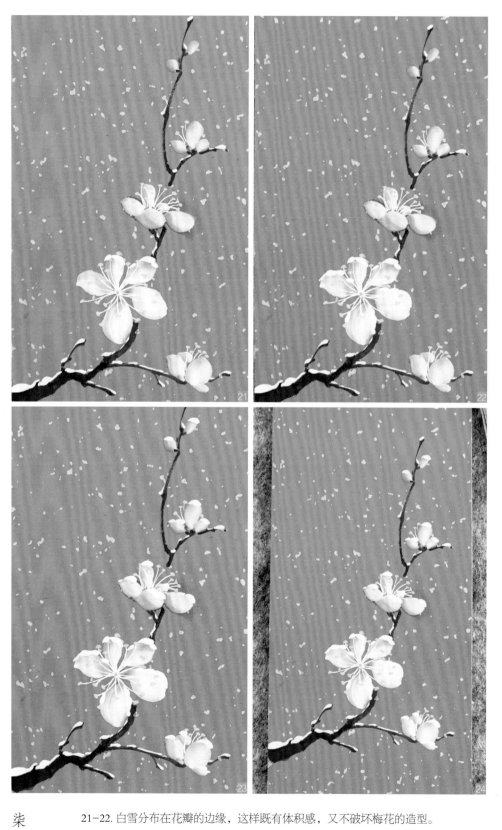

柒

21-22. 白雪分布在花瓣的边缘, 这样既有体积感, 又不破坏梅花的造型。

23-24. 用同样的方法画出其他花瓣上的积雪, 作品就完成了。

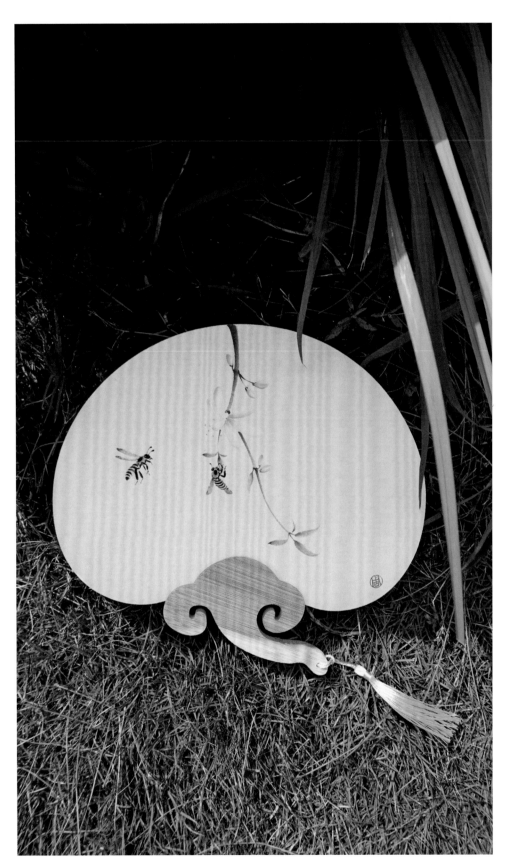

如意扇

吊兰蜜蜂

吊兰的颜色并不艳丽，但每当茎部开始抽生小植株时，就会给人一种生生不息的感觉。吊兰的花语是楚楚动人。

◎纸 如意生宣仿古扇
◎颜料 美邦国画颜料
◎笔 兰羊毫、鼠须书画笔笔、纯石獾勾线笔

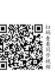

扫码查看同步视频

线稿

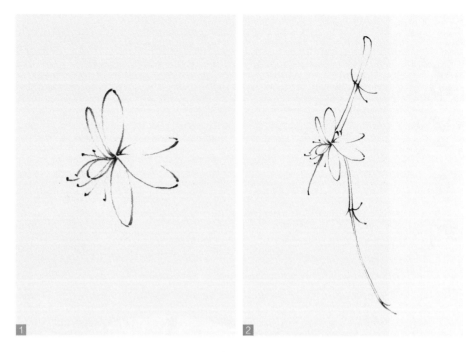

壹

1. 铅笔画出一朵吊兰花,注意六片花瓣不要画得太过接近,花朵朝下。

2. 从上往下画出枝干,线条可以流畅自然一些,有一定弧度,这样画面会更灵动。

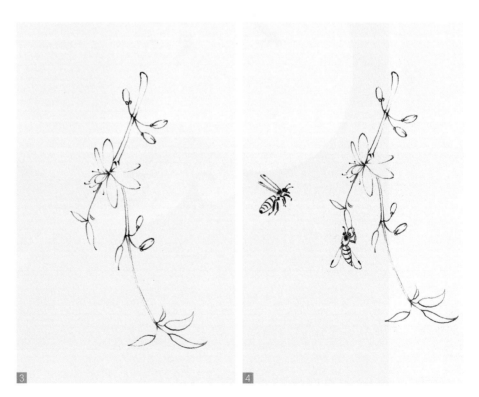

贰

3-4. 添加花苞和叶子,并添加两只蜜蜂,和吊兰互动,草稿就完成了。

设色

◎参考用色

○ 钛白

● 曙红

● 花青

藤黄

● 赭石

● 墨

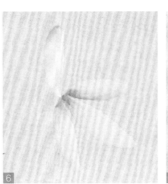

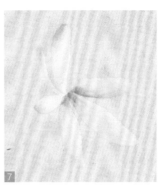

参

5-7. 藤黄加花青调成草绿色备用。兰羊毫蘸少许清水，然后蘸钛白调匀，笔尖蘸少许草绿色，侧锋下笔，压出笔肚的钛白即可画出一片花瓣。注意每片花瓣的形状和大小有些许不同。另外三片花瓣从花瓣尖往根部方向运笔，侧面的花瓣，可以画得细长一些。

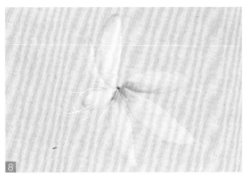

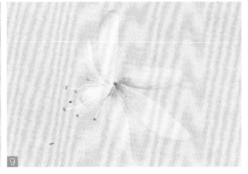

肆

8-9. 用勾线笔蘸少许清水，笔尖蘸少许钛白调匀，在草稿纸上练习勾画线条。用流畅的线条画出蕊丝，最后点出花药，注意区分雄蕊和雌蕊。

伍

10-11. 根据画面添加小花苞。

陆　　12-14 用鼠须书画笔蘸草绿色，笔尖再蘸少许花青，最后蘸一点浓墨。侧锋下笔画出枝干，往下延伸到吊兰花的位置，再分开成两小枝。往下延伸的枝干形态，要根据扇子的形状来决定。将花苞和枝干连接起来，并添加几片叶子。

柒　　15. 羊毫蘸少许清水，笔尖蘸藤黄加少许曙红调成橙黄色，画出两只蜜蜂的底色。

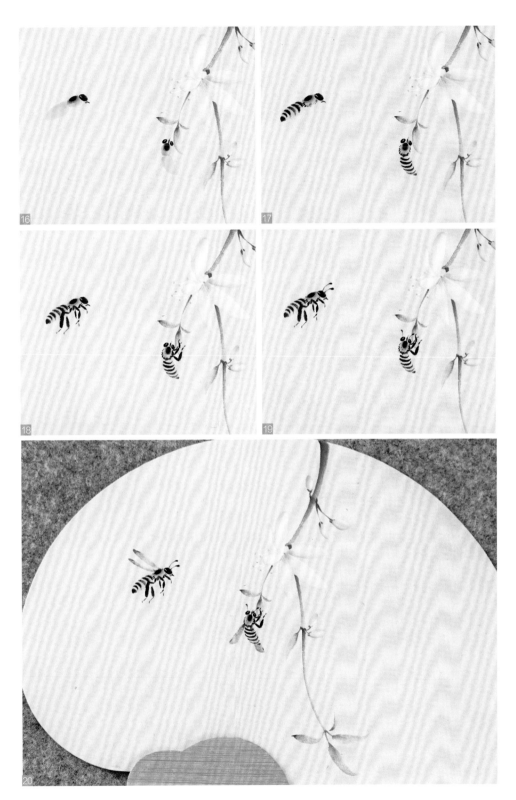

捌　　　16-19.鼠须书画笔蘸赭石调匀，笔尖蘸少许墨色，画出蜜蜂的眼睛、胸部的毛、腹
　　　　　部的斑纹和前中后腿。
　　　　　20.添加两对触角、翅膀，作品就完成了。

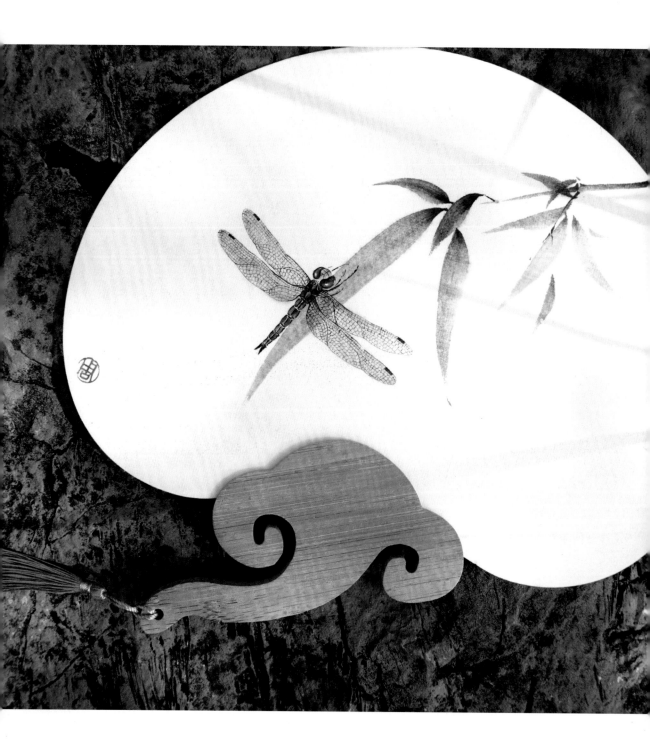